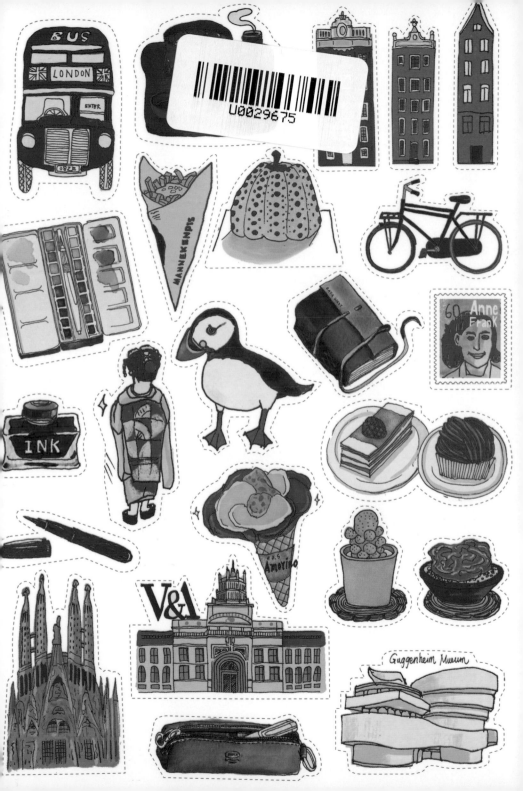

DAYA

一筆一筆旅行插畫

跟著 DAYA 一起探索世界

畫出風格獨具的動人插畫

張大雅——著

目錄 Contents

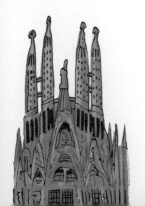

序

關於旅行與人生

　　環遊世界一直是我的夢想，但曾經僅止是「夢」和「想」，從沒想過什麼時候要開始踏上旅程！直到有次在誠品聽到一場李欣頻和聶永真的對談，席間李欣頻提到 「你要完成哪些事情？有什麼人生計畫是一定要完成的？」，她說「如果把每天當作最後一天來過，你會讓自己更放膽的去做每件事。」「在我們的專業以外的事物也要涉略，想想如何為自己的生活開創更多的可能性，如何讓些可能性產生連結，發揮大的成效。」「要把自己喜歡的事跟被迫做的事的比例設在 9：1，才能不斷地補充自己的能量 ，不會輕易的消耗殆盡。」，她接著說「隨時做好資料的整理，隨時補充自己的能量，在 21 至 28 歲的精華時間裡累積起來，未來的日子就能做更多自己喜歡跟想做的事。」當時 26 歲的我，聽完這席話腦袋轟轟作響，只知道我不能讓夢想只是夢想。

　　於是我努力爭取公費出國留學的機會，靠自己的力量走到夢想面前，我出國唸書、旅行也在異地工作。雖然在國外的生活不如在臺灣便利，還得獨自面對各式各樣的突發狀況和思鄉之苦，但能夠透過離開舒適圈來挑戰自己，不斷調適與學習不同文化上的差異，並坦然接受那個挫敗、不夠好的自己。旅行，就是給自己一個機會謙遜地看待你所不了解的人事物，去認識、了解和接納，出去把卡住的自己打開，一步一步的實現自己內在的聲音和慾望，能做的只有扎扎實實地累積實力，之後就是奮力向前、為自己的人生找出口，不管中間路途是否崎嶇，不管花費的時間是否太長，都努力讓自己活得盡心盡力。

關於旅行與畫圖

　　記得拜訪蘇門達臘時，同行夥伴問我為什麼想一直記錄、一直畫圖呢？一直以來，畫畫是我記錄生活不可或缺的工具，它承載著人生旅途中稍縱即逝的片刻，唯有透過畫圖才得以將某個時間刻度再現，讓未來的自己能夠反芻過去的精彩。

　　會開始在旅行中畫明信片，則是因為恩師林磐聳教授的鼓吹。研究所時期與教授們一同到韓國進行為期一週的設計交流，途中林教授很可愛的遞給我好幾張空白明信片和郵票，說到：「畫一畫，寄一張給我！」於是整趟旅程我都把握時間將所見所聞記在明信片上，畫得滿滿的明信片就像濃縮整趟旅程，讓人忍不住一看再看。只是人算不如天算，當我匆匆的把一疊畫好的明信片丟入郵筒的那一刻，才想到要寄給林教授的明信片忘記寫地址，當下就在郵筒旁掉眼淚，教授見狀只是笑笑說：「下次記得寫地址。」而這件趣事也成為日後被教授調侃的笑話，他總愛在要送我的本子裡畫個圖、簽個名、寫個地址（笑）！這個持續十年的旅行明信片計畫，是每次旅行時給自己的小任務，無論行程再忙、再趕，還是會想盡辦法把明信片寄出，只要繼續旅行，我就會一直畫下去。

　　要將過往這些個人手帳和旅行明信片集結成冊真的不是件容易的事，能夠順利完成這本書，除了自己真的很努力之外，還要特別感謝最親愛的編輯 Sophie 無限的包容與鼓勵。希望閱讀這本書能夠帶給你們如旅行一般的愉快，看完書大概就會打開網頁訂機票了（笑）。Bon voyage 祝大家旅行順利！

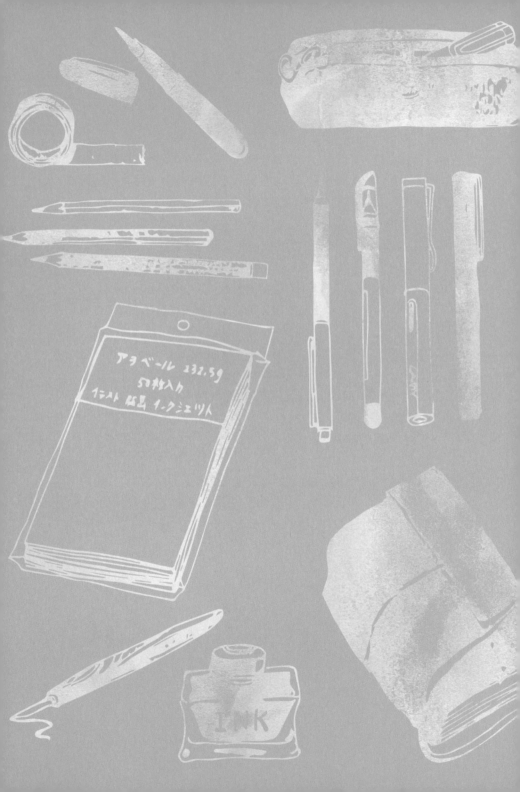

工具與基礎知識

　　旅行時我都會盡量簡化畫圖用具，畢竟搭廉航在歐洲到處亂跑的我，常常只帶著一卡登機箱就在外流浪十幾天，畫圖工具能精簡就精簡。準備一疊跟旅行天數差不多的空白明信片紙、幾枝黑筆、一本全空白小本子，若這趟旅程規劃是比較愜意一點，我會再丟一盒塊狀水彩、自來水筆跟挑選幾枝色鉛筆、COPIC 麥克筆，繪製完線稿後再看有沒有空能上色。

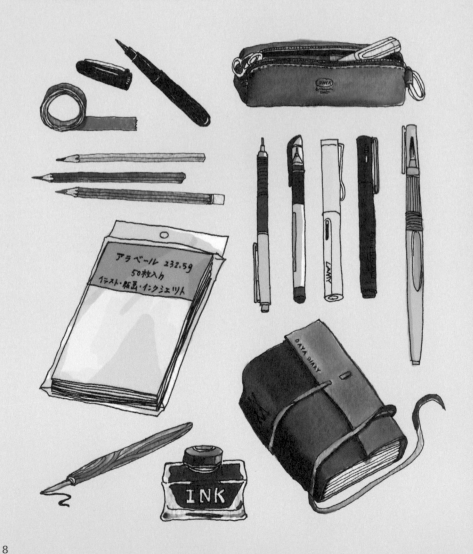

空白明信片是在美術社購入，可以依據個人繪畫習慣和喜好挑選不同紙張磅數和表面紋理的明信片，我個人偏好 220 ～ 280 輕磅（300gsm 以下）細目紋（紋路較平順）。磅數厚吸水性佳的紙張適合用墨筆跟水彩，細目紋路則是很適合想畫細緻的鉛筆和色鉛筆，若要寫字上去也平滑好寫。

　　旅行作畫必須以最快速的方式繪製，黑筆直接畫在明信片上對我來說是最省時的作畫方式（因為畫歪、字寫錯也是很常有的事），黑筆建議盡量挑選耐水性、出水順暢的筆，不然辛苦畫的內容很可能會因為手移動或壓到而髒掉。我最常買的是一般文具店都買的到的 0.28 耐水性原子筆及 0.2 或 0.3 的代針筆。

　　為了一筆一筆旅行又不影響同行夥伴的日程規劃，這些工具大多會放在隨身行李中，在大家休息喝咖啡跟吃飯時，我就會將空白的明信片紙拿出來，偷點時間補一下旅行紀錄。朋友曾問我「為什麼要這麼辛苦，拍照就好啦？」，拍照固然是可以把很多珍貴的風景記錄下來，但旅行中巧遇的驚喜和自己對旅行城市的想法只能靠紙筆記錄。

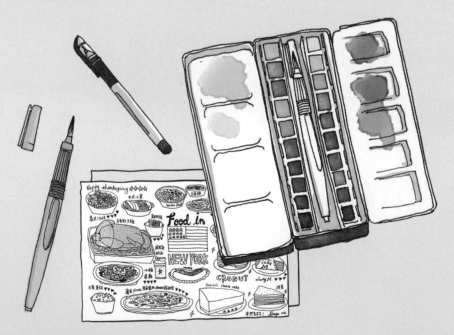

技法篇 · 快速掌握繪畫主題、構圖

　　旅行時該怎麼挑選繪圖的主題呢？你可以找出讓你驚艷、特別有印象的東西吧！可能是旅程中遇到有趣的人事物，可能是一頓美味的米其林大餐，可能是路邊張貼的一張設計精美海報。旅行期間透過觀察與記錄，能將感知放大，時刻留心身邊所有事物，這也是為何我喜歡邊旅行邊畫明信片寫日記了。

　　在構思畫面時，我會刻意地將手繪旅行明信片用差不多的編排方式呈現，例如每趟旅行我總會用一張明信片記錄整趟旅程吃下肚的東西，我會先畫下城市名稱、國家地圖、寫上旅行日期還有寄件地址，這樣一來，每餐吃完飯就能立刻在空白處補上圖案。我自己很喜歡看著紙張上僅存的空白位置，思考下一個圖案的模樣，很即興但成果也常常會讓自己驚艷，所以請不要顧慮太多，就勇敢畫吧！

① 不管明信片是寄給朋友或是自己保留，寫上旅行地點跟日期可以幫助記憶歸檔。（寫檔名的概念）

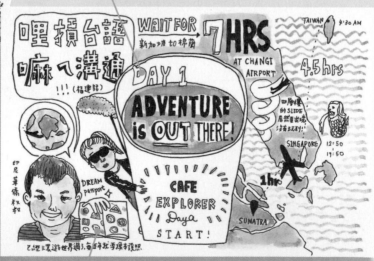

② 旅行中遇到有趣的事情，若沒能拍下照片留念，不妨趁著印象還清晰時畫下來。

10

③ 我也會特地畫上旅行國家的國旗，
有種又摘下一面旗的感覺。

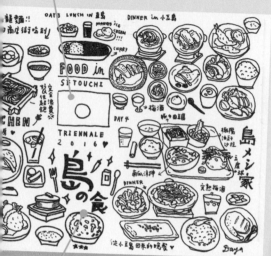

⑤ 有時看到讓自己怦然心動的景
色，我會花一點時間現場寫生。

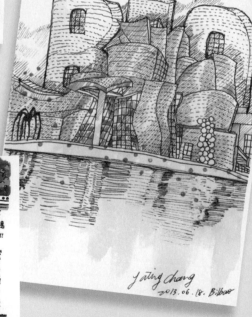

④ 試著畫下店家的招牌，會發現到一些
從沒注意過的字體設計小細節喔！

⑥ 旅程中發現關於城市的有趣字體與
標誌能變成明信片的主題。

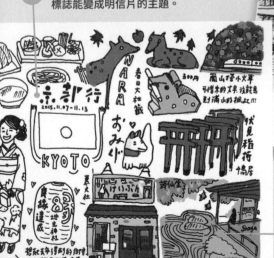

⑦ 若實在來不及上色，可以
收到明信片後再補上或是
就維持線稿狀態。

11

邊旅行邊畫明信片總會有「截稿」壓力，因為你必須要在旅程結束之前將明信片投入當地郵筒，任務才算完成。若你擔心自己心血被寄丟，又想要好好的、仔細的記錄旅程，那麼畫在手帳本裡就是一個好選擇。我除了會在手帳裡仔細畫下對景物，也會畫下自己當下的感受，不管是喜怒哀樂、尷尬或是心中的 OS 等等，那才是畫圖無法被照片取代的部分。

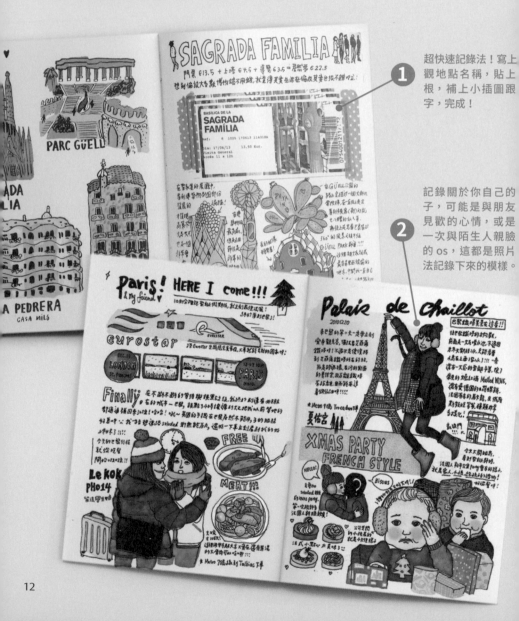

超快速記錄法！寫上
參觀地點名稱，貼上
票根，補上小插圖跟
文字，完成！

記錄關於你自己的點
子，可能是與朋友相
見歡的心情，或是
一次與陌生人親臉頰
的 os，這都是照片無
法記錄下來的模樣。

3 可以試著在繪製物件時「亂擺」，然後在空白處補上文字描述，畫面會有出其不意的效果喔！

4 搜集小物件來讓畫面更豐富，像是調酒杯上貼了一張航空郵件貼紙，我就將它貼到本子裡。

6 常不靠任何照片輔助，就直接用黑筆憑印象畫，雖然可能會畫得四不像，不過這樣才會知道自己記性多差（笑）。

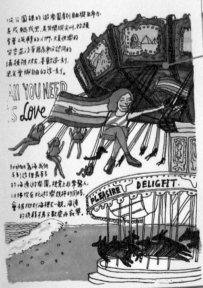

5 從大的物件開始繪製，再將其他小插圖或文字補在空白處。

CHICAGO

BROOKLYN
ART
Library

一筆一筆城市速寫日記

LONDON

創意與瘋狂·London 倫敦插畫風景

倫敦是臺北以外，我長時間居住的第二個城市。這個城市集結全世界的夢，我們閱讀它的歷史軌跡也親自感受它的創意與活力。在倫敦居住的時期，每天都會有一種「啊～我人在倫敦！」那種不可思議的驚嘆，也因為這裡不可多得的異地久居生活經驗，讓人更想努力的記錄每一刻的倫敦日常。

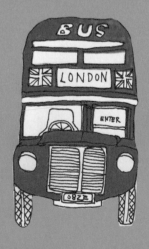

PARIS → LONDON

PREPARE FOOD from MARKS & SPENCER

M&S

LIFE IN LONDON

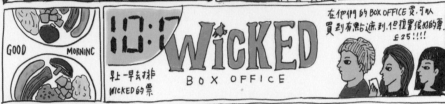

GOOD MORNINC

10:17

早上一早去排 WICKED的票

WiCKED
BOX OFFICE

在他們的 BOX OFFICE 买,可以 買到有點遮到.但位置很好的票. £25!!!!

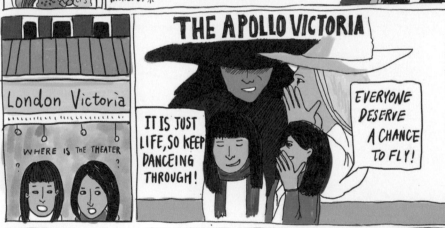

THE APOLLO VICTORIA

London Victoria

WHERE IS THE THEATER

IT IS JUST LIFE, SO KEEP DANCEING THROUGH!

EVERYONE DESERVE A CHANCE TO FLY!

BACK HOME

我們去大採買後 來天喬在家看電影吃零食聊天!

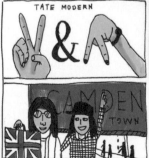

TATE MODERN

V & A

CAMDEN TOWN

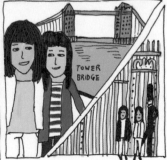

TOWER BRIDGE

別再說英國是美食沙漠

說到倫敦你會想到什麼呢？大多數的人會想到「霧都」天氣不好總是陰雨綿綿，想到皇室、流行時尚及「倫敦三紅」公車、郵筒、電話亭，除此之外，大家一定會異口同聲說英國食物很難吃。

因為這個刻板印象，大家總愛開英國食物的玩笑，曾經聽過一個笑話「如果有英國的食譜，那一定只有薄薄幾頁」。出發英國前，其實我也非常擔心容易水土不服、食物吃得不習慣，畢竟生在臺灣的我們，總是能很輕易地取得來自各地豐富又新鮮的食材，於是在遠征大英帝國的行囊裡便未雨綢繆的塞滿家鄉味，為之後一年的異地生活先做打算。

來到倫敦後才知道原來傳言都是真的！英國菜真的讓人沒什麼好感，記得一位英國同事曾問我「最喜歡哪一道英國菜？」，我苦思許久才努力想出炸魚薯條跟英式下午茶兩樣。BUT，在倫敦根本不用擔心餓肚子或因為食物難吃而變瘦！因為除了英國傳統餐點外，其他異國料理都超好吃，從亞洲料理到歐洲料理、從米其林餐廳到市集攤販，實在有太多選擇。就請大家跟著我的腳步，一起征服倫敦美食吧。

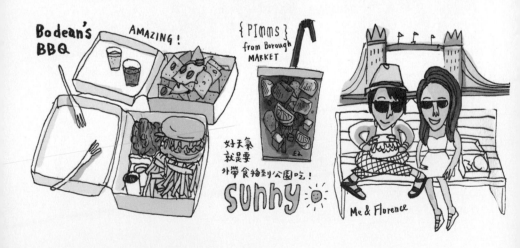

Bodean's BBQ　AMAZING！

{Pimms} from Borough MARKET

好天氣就是要外帶食物到公園吃！　sunny

Me & Florence

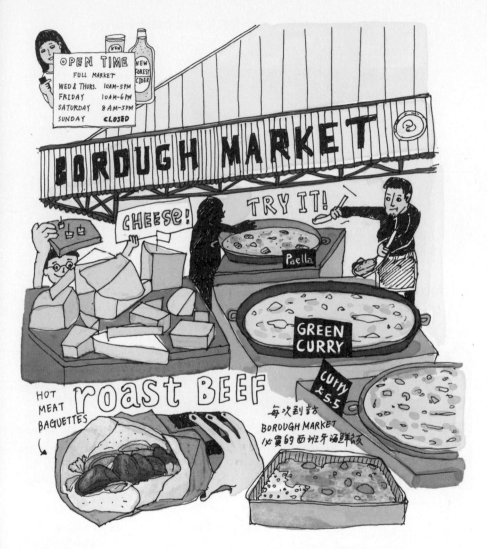

推薦窮學生時期最喜歡逛的市集，讓你用少少的錢就能飽餐一頓：

1. Borough Market 波羅市場（週四 11:00-17:00、週五 12:00-18:00、週六 08:00-17:00）
2. Camden Market 肯頓市集（每天 10:00-18:00）
3. Portobello Road Market 波特貝羅市集（週六 8:00-17:00）
4. Brick Lane Market 紅磚巷市集（週六 11:00-8:00、週日 10:00-17:00）
5. Covent Garden Market 柯芬園市集（每天 10:00-19:00）
6. Sunday UpMarket 週日市集（週日 10:00 – 17:00）
7. Broadway Market 百老匯市集（週六 9:00-17:00，平日仍有店家能逛）

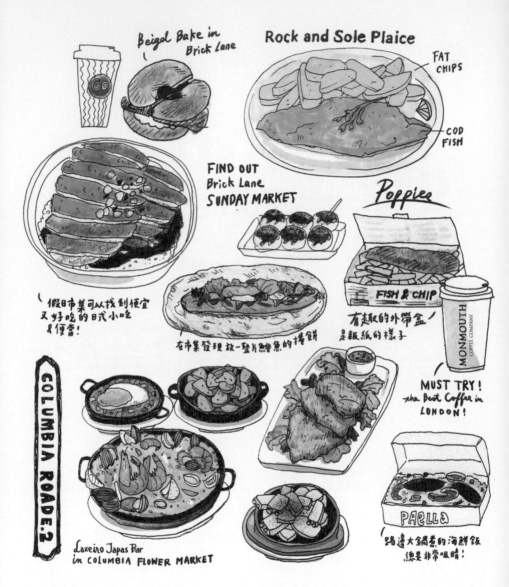

Beigel Bake in Brick Lane

Rock and Sole Plaice

FAT CHIPS

COD FISH

FIND OUT Brick Lane SUNDAY MARKET

Poppies

假日市集可以找到便宜又好吃的日式小吃 & 便當!

在市集發現放一整片鯡魚的捲餅

FISH & CHIP

有趣的外帶盒是報紙的樣子

MONMOUTH COFFEE COMPANY

MUST TRY! the best coffee in LONDON!

COLUMBIA ROADE.2

Laxeiro Tapas Bar in COLUMBIA FLOWER MARKET

PAELLA

路邊大鍋煮的海鮮飯總是非常吸睛!

　　在物價全球數一數二貴的倫敦,外食用餐最少都 10 英鎊起跳,好吃的餐廳一人 20、30 英鎊跑不掉,所以窮留學生的我平常都是自己煮或到市集買 5 英鎊銅板美食,偶而才跟朋友上館子用餐。最喜歡紅磚巷(Brick Lane)裡週日市集(Sunday Up Market)的食物,不僅多樣化又好吃,吃完逛完還能去「Beigel Bake」外帶燻鮭魚起士貝果回家。

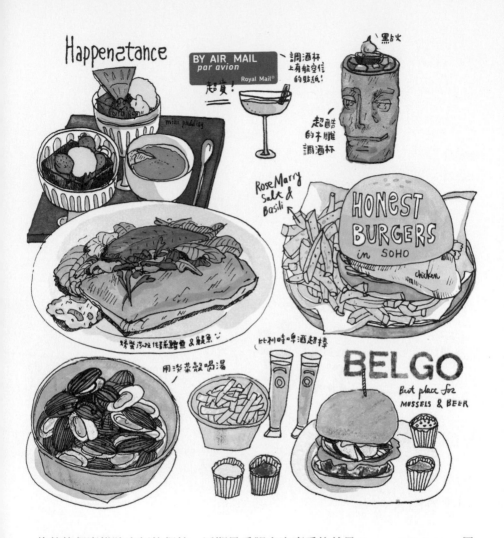

Happenstance

BY AIR MAIL
par avion
Royal Mail®

超讚！

調酒杯
上有航空信
的貼紙！

黑比

超酷
的木雕
調酒杯

mini pudding

RoseMarry
Salt &
Basili

HONEST
BURGERS
in SOHO

chicken

烤鱉混搭任諾義鯖魚&鮭魚♥

比利時啤酒超棒

用淡菜殼喝湯

BELGO
Best place for
MUSSELS & BEER

　　倫敦的餐廳推陳出新的很快，近期最受觀光客喜愛的就是 Burger & Lobster，只需 20 英鎊就能吃到整隻龍蝦（水煮或碳烤）和沙拉、薯條。「Honest Burgers」也是評價相當好的餐廳，店內氣氛很好，而我最驚豔的是他們撒上迷迭香鹽的薯條。在倫敦若要吃比利時菜，「BELGO」大概是我的首選，因為他們餐點非常多樣化，份量也很有彈性，重點是這裡有好吃的甜點和比利時啤酒。「The Happenstance Bar & Restaurant」位在聖保羅大教堂（St Paul's Cathedral）附近，是間看起來貴氣十足的餐酒，剛好公司聚餐選在這裡，我們能夠盡情地點一些華麗的餐點和調酒（笑）。

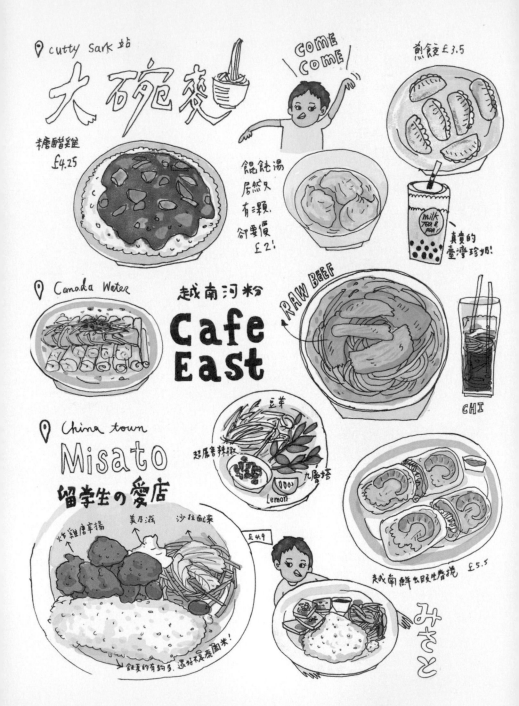

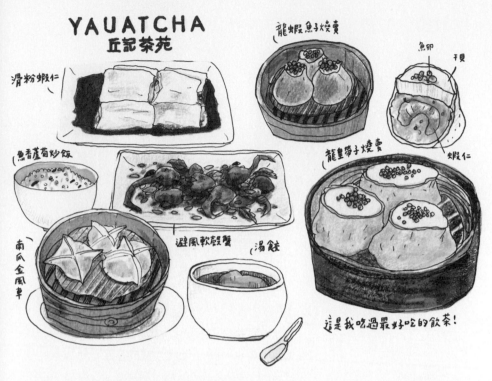

YAUATCHA
丘記茶苑

滑粉蝦仁

龍蝦魚子燒賣

魚卵

干貝

蝦仁

魚香蘆筍炒飯

龍皇帶子燒賣

南瓜金風車

避風軟殼蟹

湯餃

這是我吃過最好吃的飲茶！

「大雅，我明天到倫敦！我們去中國城吃飯好嗎？」環歐旅行一個月的學姊，抵達倫敦第一件事就是直奔中國城吃臺菜，雖然我一直笑學姊太誇張，但完全可以理解在異地生活，能夠吃到家鄉味是多令人欣慰的事，所以我們心甘情願的花2英鎊喝一小小碗餛飩湯，毫不思索的花4、5英鎊去買一杯標榜原料全來自臺灣的珍珠奶茶，趨之若鶩的花7、8英鎊吃一盤排骨便當或鹹酥雞。

在倫敦我最想念的是住處附近的越南餐廳「CAFE EAST」，每當有朋友來訪，我必定會帶他們去嚐嚐。最讓我驚豔的亞洲餐廳就屬米其林一星港式料理「YAUATCHA 丘記茶苑」，他們將港式飲茶改良的更精緻細膩，吸引不少歐美客人前來嚐鮮。想吃日本料理可以到 SOHO 區，有平價日式食堂也有高檔日本料理店。若想跟三五好友聚餐，韓國料理「ASSA」價錢合理、氣氛又好，會是不錯的選擇。泰式料理我會推薦看起來很摩登現代的「BUSABA EATHAI」，價格不貴、餐點好看又好吃。

倫敦讓你成為任何你想要的模樣

雖然已經對倫敦型人的誇張穿搭早已見怪不怪，但看到這身裝扮還是忍不住多看幾眼。

倫敦總是與時尚、創意聯想在一起，在這城市沒有所謂的標準打扮，每個人都能恣意地將新舊時裝混合搭配，產出的時尚視野豐富又令人玩味，就像倫敦給人的感覺。曾經有朋友跟我說，「倫敦總有一種神奇魔力，讓人願意嘗試過去不曾有的裝扮，因為在這裡沒有限制，你可以成為任何你想要的樣子。」但這也造成她購入許多回到家鄉就不好意思穿出門的衣服（笑）。

一直很喜歡觀察路人的裝扮，不管是在上班途中、地鐵、市集、藝術設計展覽或是餐廳、咖啡館，在倫敦總能看到穿得很好看的人，可能是身上某件單品特別吸引人，或是材質、色彩混搭的很出色有趣，亦或是新流行與舊單品的完美結合，這些好看的穿搭有時不好意思偷拍做紀錄，就只能以殘存的記憶趕緊拿紙筆畫下來。記得有次逛街看到一個女士穿

了雙非常有特色的休閒鞋，為了仔細看清楚鞋子的材質跟色彩搭配，我還默默跟著那位女士逛街好一陣子，畫完便心心念念的四處去找這雙鞋（結果超貴），現在想想自己的行為還真的有點變態。

　　生活在倫敦很棒的一點就是它能滿足你所有穿搭需求並給你源源不絕的靈感。你可以輕易的在牛津圓環站（Oxford Circus）、龐德街（Bond Street）或百貨林立的市中心找到線上最流行的快時尚衣物，也可以毫不費力的在東倫敦或是柯芬園（Covent Garden）附近買到保存完善的復古衣物、飾品和配件，而如果你是熱愛時尚的人，絕對不能錯過每年的倫敦時裝週，若無法進去看秀，在場地周邊欣賞來來往往的全球潮流人士在此爭奇鬥豔，也是一大樂事。

喜歡生活在倫敦的人們總是不吝嗇地往自己身上加色彩，比起紐約和巴黎，倫敦型人身上的色彩有趣多了。

（雖然我自己還是愛穿一身黑）

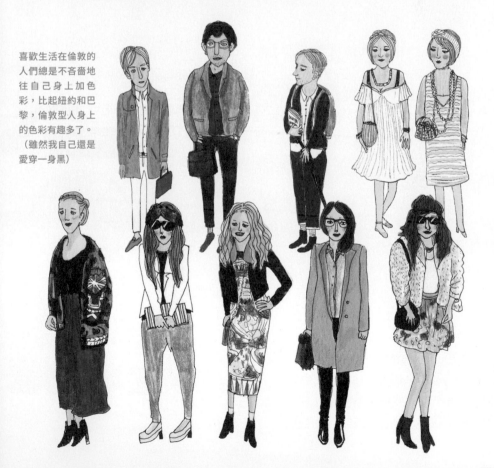

不可不知的倫敦交通小技巧

TIP 1 必買交通卡 -Oyster card

為鼓勵乘客使用牡蠣卡（Oyster Card），倫敦地鐵公司故意將單程地鐵和公車價格訂得很高，使用 Oyster Card 則可便宜一半至四成（尖峰和離峰價格不一樣），它還設每日車費上限（公車費不合併計算），刷到一定金額就不會繼續扣款。對了！加值 Oyster Card 時盡量選取加值證明，因為自動販賣機總會莫名出狀況。

仍然能看到非常復古的紅色巴士。最新款的雙層巴士則是由上海世博英國館設計師托馬斯 · 赫斯特維克（Thomas Heatherwick) 設計。

TIP 2 夠精打細算才能省到錢

倫敦旅遊卡（Travelcard）分 1 日、7 日，可以在選定的區段無限的搭乘地鐵和公車，但因為 Oyster Card 有每日車費上限比日票優惠，所以沒有必要購買 1 日的。若停留時間超過 5 天，每天乘車次數最少 3 次或總乘車次數最少有 14 次，週票會比較省錢。

TIP 3 搭火車，省景點門票錢

英國國鐵（National Rail）推出的景點門票 2 FOR 1 優惠，需要有進倫敦的火車票或 Travelcard。若沒有要買週票，也不需坐火車，可以用最省錢的方法－買倫敦市內最便宜的單程火車票（3 英鎊）取得此優惠。以搭倫敦眼為例，兩人就能省下 15 英鎊左右的費用。

TIP 4 直上巴士二樓，街景第一排

雖然倫敦地鐵可以到達大部分的地方，但還是相當推薦旅人可以嘗試搭乘雙層巴士，尤其是巴士二樓第一排的搖滾區座位，可以體驗用不同視角看倫敦街景。

保留歷史軌跡的售票亭。喜歡倫敦總是能將新與舊結合的很好。

MIND THE HEAD

個子較高的歐洲人在搭地鐵時很容易遇到這種窘況，頭一不小心就伸出車廂外。

倫敦地鐵邀請藝術家利用地鐵標誌做一系列創作，放在一起非常有氣勢。

TIP 5 別傻了，樓梯登高競賽

倫敦地鐵已經有一百五十幾年的歷史，在某些地鐵站仍能看到充滿歷史痕跡，也因為悠久歷史和複雜的路線，從月臺到出口需要排隊搭電梯或是爬蜿蜒的樓梯，若相信自己的體力和腳力，推薦勇者可以試試柯芬園站（Covent Garden）裡的樓梯（笑）。

TIP 6 善用 TFL 網站，行程不停擺

倫敦地鐵罷工或故障維修而停駛對當地人來說已經見怪不怪，每每遇到罷工都需要多花兩三倍的時間才能到目的地。建議大家出門前可以先上「倫敦地鐵公司 TFL」網站確認要搭乘的路線是否暢行無阻，以省下寶貴的時間。

TIP 7 小心間隙和你的頭

倫敦地鐵又被稱作 Tube，因為車廂像一條長管子，也因為如此，車廂門口是弧型的，每當尖峰時刻車廂塞滿人時，就會看到驚險頭要被夾到的畫面。「 Mind the gap, Mind the head. 」

TIP 8 等車時，眼睛也別閒著

倫敦地鐵公司對於藝術設計的重視遠遠超越其他國家，因此在地鐵站內看宣傳海報感覺就像看設計展，這些海報不管是創意概念或是視覺手法都非常吸引人，等車時別忘了留意一下身旁的美麗海報們。

倫敦玩樂 Free style

　　我會推薦初訪倫敦的朋友一定要留一個晚上看歌劇，倫敦歌劇的卡司、質與量不輸紐約百老匯，透過舞臺設計和佈景機關，每一座戲院的空間得以無限延伸而充滿想像，演員和樂團用音樂奏出一部劇的起承轉合，搭配恰到好處的燈光和充滿細節的服裝和佈景，看歌劇的每一刻都是一種享受。若對歌劇很陌生或擔心英文不夠好，建議可以從耳熟能響、有電影版本的劇碼中挑選，例如：《獅子王》、《歌劇魅影》、《悲慘世界》、《芝加哥》、《媽媽咪呀》等。

　　倫敦有許多觀光客必定朝聖的行程，像倫敦眼、倫敦塔橋、杜莎夫人蠟像館等，若覺得門票費用太高，可以查「2FOR1 London」網站的優惠省下一點費用（TIP 4）。玩倫敦的方法其實沒有一定的模式，單看個人的喜好與預算，即便不花錢也能找到玩得很盡興的方法。之前倫敦室友分享一本書 《101 FREE Things To Do In London》，才知道這城市有好多角落我尚未探索與發掘，所以不要擔心倫敦高消費，去玩、去感受就對了。

SARAH 整個被嚇到腳軟，走也走不了，我們扶她一路快步走出鬼屋！！

來這裡跟明星互動，可以拍好多好好笑的照片喔！

英國北部的發音有點奇怪但立刻聽懂意思!

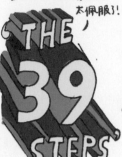

由2人演出所有角色,太佩服了!

經典中的經典!超喜歡!

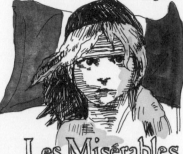

BILLY ELLIOT

THE 39 STEPS

Les Misérables.

坐在第一排看ONCE.女主角還站在旁邊唱歌!

我的第一部歌劇,發音是美國腔

THE APOLLO VICTORIA

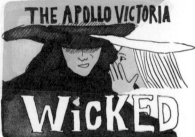

once OLIVER!

WICKED

舞台& 服裝非常厲害

PRISCILLA
QUEEN OF THE DESERT

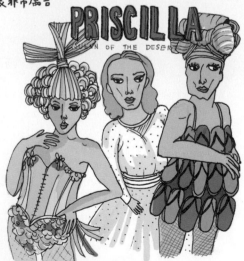

體驗有趣的脫口秀表演,表演結束餐廳變舞廳

LadyAlex

非常精彩的歌劇,應該買好一點的位置!

PRIDE 在愛之前，人人平等

第一次參加同志大遊行是在倫敦近郊的布萊頓（Brighton），從倫敦橋站（London bridge station）出發就能看到警察單位在通往月臺前的空間設置一個臨時櫃檯，提供七彩氣球、彩虹小裝飾和彩虹圖案的卡夾給即將前往 Brighton 的人們，他們親切地問候我們並感謝我們一同支持這活動。

火車上不管男女老幼都沈浸在節慶的氣氛中，看到特別精心打扮變裝的同志朋友在車廂中說學逗唱，鄰座的英國老奶奶們和我們相視而笑，老奶奶很親切地告訴我們 Brighton 同志遊行總是非常的熱鬧，也貼心的建議我們離開車站後要怎麼移動才不會被人潮困住。前往遊行的途中，看到當地店家為了遊行特地做了海報跟裝飾，還看到不少小朋友繪製 Love & Peace 的海報，在尚未親眼看到同志大遊行前就能深刻感受到這個國家對於同志族群的廣大包容力與身體力行的支持，真的非常感動。

　　走在遊行的隊伍中，看著精緻又誇張的裝扮驚呼連連，尤其是看到兩個老爺爺手牽手打扮成移動式粉紅下午茶餐桌，身上的每個裝置和細節都讓人忍不住停下腳步。一路上也不斷看到許多公家單位的警察、消防員開著貼有彩虹圖案的警車、消防車一同共襄盛舉，在這裡不分你我、種族、性別、職業，只為了一個共同的信念齊聚在此－在愛之前，人人平等。看著公園裡遊樂設上施飄揚的彩虹旗和笑開懷的人們，是如此的自由與充滿生命力，這個城市讓我深刻感受到無差別愛的存在。Love always win.

向書學、向人學、向城市學習

　　從英國留學回來後，最常被問到英國的設計教育和學習方式有什麼不同？倫敦有什麼特殊的地方，讓全球優秀人才前仆後繼的前來尋夢？其實出國念書並不是因為自己國家不好，而是為了倫敦的多元文化特色及豐富的設計資源，免費的藝廊、博物館和參加不完的設計活動，在這已經不再僅僅是向書學習或向人學習，而是全方位的由環境塑造一種氛圍來感染你的感受與思維，我想這是為什麼人家說出國能夠讓你拓展視野跟想法。

　　記得第一學期有一堂課主題叫做「Love and city」，教授先隨機分配羅藍巴特《戀人絮語》的幾個篇章，把文章內的情感解讀結合城市觀察與發想來發展一件作品。我拿到關於「溫情」，一篇訴說情人之間從一開始的熱戀和慾望，再到後來產生的失落感。剛到倫敦不久的我非常認真的邊做功課邊玩倫敦，看著旅遊書上和眼前的這座城市，不禁思索初訪旅人與久居者來看這城市會有什麼不同呢？會不會就像是文章裡戀人間狀態的變化－滿滿的熱情與慾望再到失落？

最後做出一系列概念圖像「熱戀倫敦」，城市跟戀人的關係以甜點做連結，每個新城市的景點對旅人來說就像甜點一樣迷人，對久居者就像呼吸、喝水一般的自然。

這堂課看到每位同學用不一樣的角度來觀察倫敦，可能是一張擁有愛情故事的公園長椅、可能是廢墟牆面上的符號、可能是路上隨意拾起的紙條訊息，又或是與路上行人的一段對談，聽完大家的分享腦袋轟轟作響，是呀～這座城市裡擁有無限的可能，我必須要更用心的觀看、探索與學習才是。離開教室後，我滿意的踏入另外一間更巨大的教室，倫敦這堂課持續進行中。

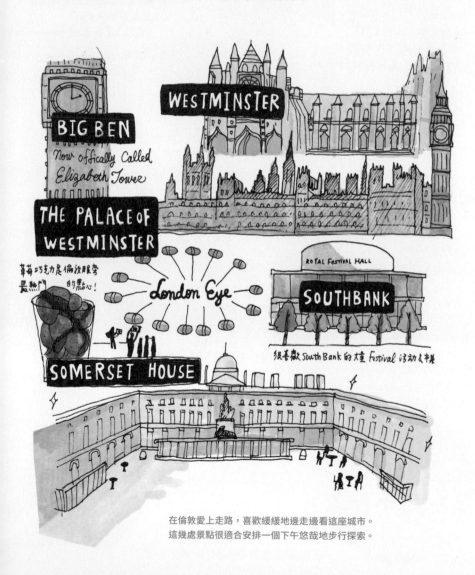

在倫敦愛上走路，喜歡緩緩地邊走邊看這座城市。
這幾處景點很適合安排一個下午悠哉地步行探索。

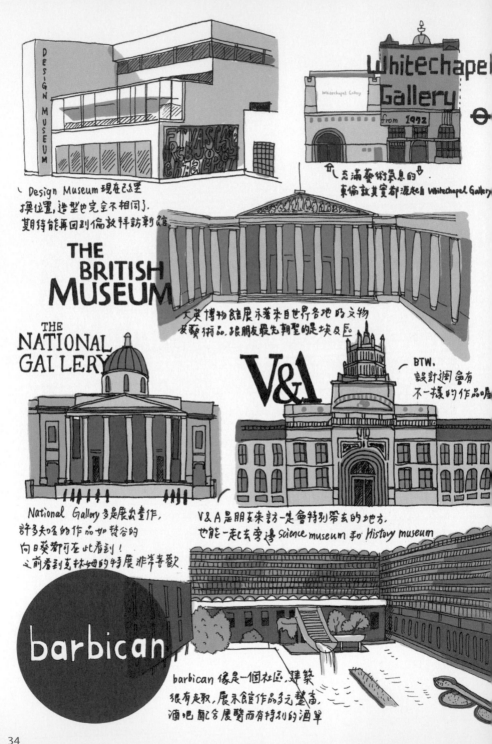

Design Museum 現在已經
換位置,造型也完全不相同了.
期待能再回到倫敦拜訪新館.

充滿藝術氣息的
東倫敦美實都源起自 Whitechapel Gallery

THE
BRITISH
MUSEUM

大英博物館展示著來自世界各地的文物
及藝術品,跟朋友最先朝聖的是埃及區.

THE
NATIONAL
GALLERY

V&A

BTW,
設計週還有
不一樣的作品喔

National Gallery 多是展出畫作,
許多知名的作品如梵谷的
向日葵都可在此看到!
之前看到克林姆的特展非常喜歡.

V&A是朋友來訪一定會特別帶去的地方.
也能一起去旁邊 Science museum 和 History museum

barbican

barbican 像是一個社區,建築
很有走取,展示館作品多元豐富,
酒吧配合展覽而有特別的酒單

34

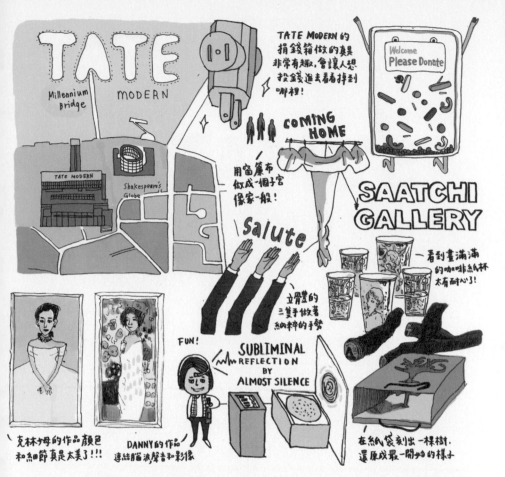

旅行許多城市後，覺得選擇倫敦唸書真是來對了！倫敦有各種美術館、博物館、藝廊和設計展覽，最棒的是這些一流展覽很多都佛心來著不收費，對窮學生的我來說簡直是天上掉下來的禮物。朋友來玩我會依他們的喜好帶去看展覽，喜歡歷史文物及傳統器物的可以去 V&A（維多莉亞與艾伯特博物館）、British Museum（大英博物館），喜歡傳統繪畫作品可以去 National Gallery（國家藝廊）、Tate British（泰特不列顛），喜歡現代藝術可以去 Tate Modern（泰特美術館）、Saatchi Gallery（薩奇美術館）、Barbican Art Gallery（巴比肯藝術中心）和 Whitechapel Gallery（白教堂美術館），喜歡人像藝術表現可以去 National Portrait Gallery（肖像美術館），若對設計或特殊展演有興趣可以去 Design Museum（設計博物館）、 Somerset House（薩默塞特府）或看倫敦設計週、Clerkenwell（克勒肯維爾）設計週等，有機會拜訪倫敦千萬不要錯過囉。

SUMATRA

咖啡與雨林風景 · Sumatra 蘇門答臘插畫風景

「去探索未知的自己，去探索畏懼的事情，去探索各種可能性」
2014 年 10 月透過甄選成為曼特寧咖啡探索家，與超商咖啡品牌及
拍攝團隊一起前往蘇門答臘進行九天的咖啡探索行程。
這趟旅程不僅造訪當地的咖啡供應商、咖啡莊園、及特色咖啡廳外，
同時也深入蘇門答臘的各地體驗不一樣的風土民情與自然景觀。

Adventure
is out there

用動畫片《天外奇蹟》（UP）裡小艾莉對小卡爾說的這句話
「Adventure is out there」（冒險就在前方）來開啟蘇門答臘探索
旅程真的再適合不過！

　　這次前往蘇門答臘不再只是單純的自助旅行，而是用曼特寧咖啡
探索家的身份去探索蘇門答臘的文化、民族風情及咖啡產業，最
重要的是向大家分享我的旅途感受及一筆一筆旅行觀察，九天八
夜的旅程我幾乎無時無刻被跟拍跟訪問，最後被拍成一支紀錄廣
告影片。與一群專業團隊一起旅行一起工作是過去不曾體驗過的，
我不知道即將面對的是怎麼樣的旅程，也不知道會遇到哪些人事
物，但這不正是人生旅途中有趣的地方嗎？

　　雖然說冒險就在前方，印尼看起來也離臺灣好近，但從臺灣飛往
棉蘭的瓜拉納穆國際機場（Kuala Namu International Airport）一天
僅有一班飛機，所以一般前往蘇門答臘大多會選擇從臺灣飛新加
坡，再轉機到蘇門答臘的大城棉蘭，飛行時間並不長，但需要在
「全世界最舒適的機場」— 樟宜機場（ChangI Airport）等待七
小時再轉機到棉蘭。

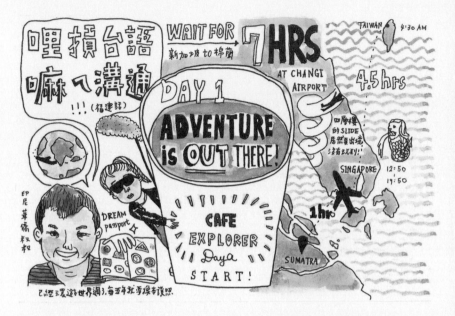

　　從新加坡搭飛機往棉蘭的小飛機上，遇到一位用臺語（他們叫福建話）也能溝通的印尼華僑叔叔，他的年紀大概跟我爸爸差不多，所以看到他特別有親切感。一路上我們用有點落差的臺語、福建話聊了好久，從印尼排華、說到環遊世界。因為工作的關係，他總是到處飛、到處旅行，在機上遇到也是因為他剛去新加坡玩要回來。他邊說旅遊的經歷邊驕傲地拿出他的護照，上頭密密麻麻各式出入境章，好驚人！ 叔叔說他每五年就必須換一本護照，不然總會滿到沒有地方能再蓋章。當我們問起他是否來過臺灣玩時，他立刻如數家珍地說起他拜訪過的臺灣城市，真是令人開心。「趁還能夠走，就盡情地去旅行吧」，叔叔振奮地說。

　　希望未來可以跟叔叔一樣擁有開闊的心，不因為體力大不如前而放棄旅行這件事，也想帥氣的把護照蓋滿滿，我想這已列入未來想要達成的目標之一（笑）。

咖啡名模生死豆

　　咖啡探索行程正式開始的第一天，一路顛波的來到第一站－當地咖啡供應商棉蘭總部參觀，見識生豆的篩選過程及體驗專業杯測流程，看外表與內在精良的豆子怎麼經過層層關卡，最後脫穎而出！

　　總部除了辦公室、倉儲空間外，還包含生豆處理的日曬場、機器篩豆廠及人工篩豆／選豆作業區等。經過廠家的解釋，我才知道蘇門答臘這邊的咖啡種類主要是阿拉比卡（Arabica）的分支 Typica 和 Catimors，Typica 是最接近阿拉比卡原生種的品種，豆型稍長，有乾淨的檸檬酸味，餘韻甜，但因照顧不易產量較少。而Catimors是 Timor（阿拉比卡種與羅布斯塔種的交配種）和 Caturra 混種，對環境的抵抗力強而成為高產量品種。

咖啡 ＋ 煉乳

路邊販售 kopi susu 就是咖啡加牛奶的意思，這裡的牛奶是以煉乳代替。

　　除了品種會影響咖啡風味外，果實到成品的處理流程也是重要的因素，生豆的進貨及處理流程是非常嚴謹！

1. 進貨－取生豆樣本－測生豆濕度
2. 日曬生豆－ 濕度降至 9-13 %
3. 機器篩豆－清潔、重力分類、x 光篩檢
4. 人工篩豆／選豆

棉蘭市區的道路狀況太差，導致我在車上非常難寫資料，更不用說是畫圖了。（暈）

為什麼棉蘭的馬路　沒一處平？

雖有機器幫忙分類生豆的顏色品質，但人工仍是生豆篩選流程中重要的一環！似乎在每個咖啡產地，都能看到一字排開的工作人員坐在運輸帶兩側進行人工挑選。人工挑選很辛苦、人眼的判別能力也有限，但是為了降低瑕疵豆的可能性，因此在機器分類完最優良的咖啡豆，還是有必要經過最後一個人工挑選的階段！

我在人工挑選區見習了一下，發現做這工作不僅需要細心也要眼明手快，每個人面前的豆子是放在運送帶上，每 15 分鐘眼前的咖啡豆小山就會移動一次，所以每個人都是快狠準的挑出不好的豆子！生豆的選別跟名模生死鬥一樣，透過一關關的檢測，讓來自印尼各地的咖啡生豆，能被控制在一定的良好狀態，在經過多次的專家評測、烘烤後，才會變成我們每天手上那杯熱騰騰的美味咖啡。

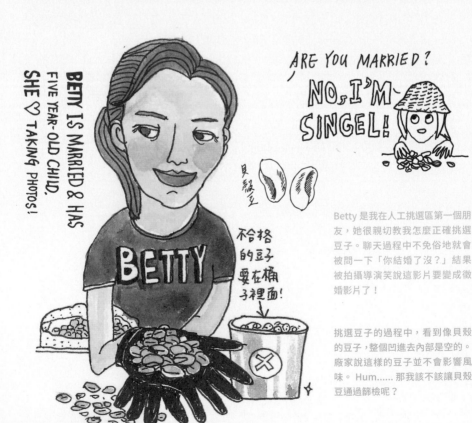

ARE YOU MARRIED?

NO, I'M SINGEL!

BETTY IS MARRIED & HAS FIVE YEAR-OLD CHILD, SHE ♡ TAKING PHOTOS!

貝殼豆

不合格的豆子要在桶子裡面！

Betty 是我在人工挑選區第一個朋友，她很親切教我怎麼正確挑選豆子。聊天過程中不免俗地就會被問一下「你結婚了沒？」結果被拍攝導演笑說這影片要變成徵婚影片了！

挑選豆子的過程中，看到像貝殼的豆子，整個凹進去內部是空的。廠家說這樣的豆子並不會影響風味。Hum......那我該不該讓貝殼豆通過篩檢呢？

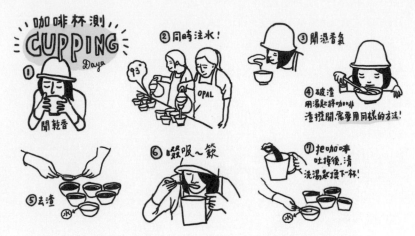

1. 聞乾香。拿碗聞味道，若香氣不太明顯可拍拍碗沿，讓咖啡粉移動而產生香氣！
2. 注水。需同時注水，方法也要相同，以避免這些變因影響咖啡風味而產生誤判。
3. 聞濕香氣。聞咖啡粉與熱水結合後產生的香氣。
4. 破渣。破渣時要拿銀製湯匙邊攪咖啡邊聞，特別要注意攪拌咖啡的方法要相同。
5. 去渣。在真正將咖啡喝入口前，需要拿兩支湯匙把浮在表面咖啡渣撈除。
6. 啜吸。待咖啡降溫就可以啜吸試咖啡味道，這是整個杯測過程中我覺得最難的。簌～
7. 吐掉口中的咖啡，清洗湯匙後換下一杯。

　　經過重重難關挑選出來的咖啡生豆，接著是非常重要的下一關「咖啡杯測 cupping」！ 杯測就像品選酒品，以客觀且總體性的判斷咖啡的香氣、入口後的甜味、酸味、苦味、後續的餘韻，及整體品質優劣。咖啡評鑑師會在在咖啡產地及生產國實際舉行 cupping，這是最直接可以感受到咖啡內在的方法，再來決定是否購入當地的咖啡生豆。

　　咖啡師告訴我，杯測時烘豆會選擇「淺培」，這樣才能喝出咖啡真正風味，評斷時才會準確。「評測咖啡就像是做實驗一樣，要找到差異就必須控制變因，否則得不到客觀的結果。在杯測過程中，所有會影響咖啡風味的因素，都須控制在相同的標準，如：咖啡粉量、注水量、注水溫度、研磨粗細度、沖煮時間、聞香攪拌圈數 …… 等，這樣一來不同的咖啡就可以在相同的標準下接受評判。」

　　體驗杯測後，才了解咖啡能像香水一樣去感受它的前中後味，不管是乾香、濕香到入口後在口中擴散開來的香味，借由杯測，我更清楚如何感受咖啡的差異了。

誰知杯中豆，粒粒皆辛苦

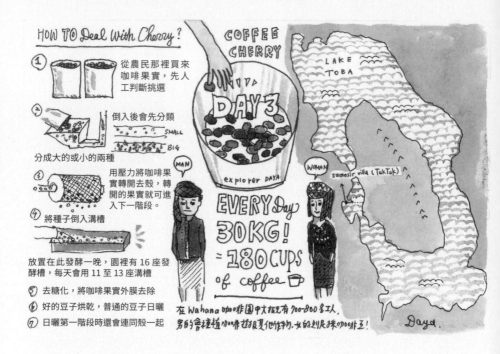

HOW TO Deal With Cherry?

① 從農民那裡買來咖啡果實，先人工判斷挑選

② 倒入後會先分類
SMALL
BIG
分成大的或小的兩種

③ 用壓力將咖啡果實轉開去殼，轉開的果實就可進入下一階段。

④ 將種子倒入溝槽

放置在此發酵一晚，園裡有 16 座發酵槽，每天會用 11 至 13 座溝槽

⑤ 去糖化，將咖啡果實外膜去除

⑥ 好的豆子烘乾，普通的豆子日曬

⑦ 日曬第一階段時還會連同殼一起

COFFEE CHERRY

DAY3

explorer DAYA

MAN

WOMAN

EVERY Day 30KG! = 180 CUPS of coffee

在 Wahana 咖啡園中大概兄有 700-800 名工人，男的會種植咖啡豆很其他作物，女的則採咖啡豆！

LAKE TOBA

samosir villa (TukTuk)

Daya.

　　結束棉蘭總部的參訪，我們驅車前往位在北蘇門答臘多峇湖 TOBA 的瓦哈那莊園。一路上風塵僕僕，六個小時後終於抵達莊園，晚飯過莊園主人特地帶我們拜訪當地人家，看他們如何自家烘培咖啡豆。他們準備一塊奶油、一包生咖啡豆，一個大鐵鍋跟爐子，先在加熱中的鐵鍋裡加入奶油，接著放入生豆還有一個祕密武器－米一起拌炒，在翻攪咖啡豆時要非常平均，否則咖啡的烘烤程度會不同而影響最後的成果。「ㄅㄚ」烘烤咖啡豆的第一爆在努力拌炒的幾分鐘後終於響起，豆子由淺黃綠色轉成淺褐色，拌炒的動作一直持續到第二爆後才停止，咖啡是漂亮有光澤的深褐色。

　　隨後他們拿出木樁和石鉢，將烘烤好的咖啡豆跟米直接倒入鉢中，用像搗麻糬的方式把咖啡豆磨成粉狀並沖泡來喝。咖啡師說一般他們烘烤完不會直接煮來喝，烘烤過的咖啡豆還是需要有熟成的過程！

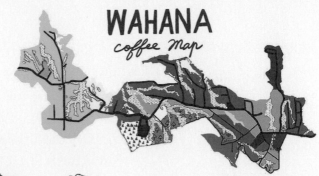

WAHANA
coffee map

Wahana 莊園佔地 500 公頃，其中咖啡豆栽種面積為 250 公頃，栽種品種為阿拉比卡豆。除了使用自家農園採收的生豆之外，也從契約農家收購果實，在莊園中的精製廠加工，這裡的產能是每天 175 噸的產量。

ANNA

ESTHER

SUPERMAN
KARYA

為了與莊園裡的孩子們互動，我拿起畫筆畫下他們的樣子。我在描繪時，他們時而睜大眼睛盯著畫作、時而竊笑，彷彿在說：「你看你，你長這樣耶！」我用英文問他們的名字，他們害羞的小小聲跟我說，Anna, Esther, Karya。

　　隔天一早走進咖啡園，遠遠的已經看到不少工人辛勤的穿梭在咖啡樹間，他們不時開心的聊天、不時專注的在手上摘採的動作，這看似簡單的工作，卻因為果實轉紅速度不一，他們必須每天走遍所有咖啡樹才能採收到當日的目標。莊園主人說：「每個人每天要採收 30 公斤的咖啡果實，而一公斤的咖啡果實大概是做成 6 杯咖啡。」「WOW！所以每個工人一天是產出 180 杯咖啡！咖啡真的得來不易，以後要非常珍惜的喝我的每一杯咖啡！」

　　採集一定數量的咖啡果實後，要將一袋一袋的果實送到水洗*工廠處理。果實會先初步由人工篩選，將青色果實挑掉，再把咖啡果實倒進大水槽篩除浮豆，只有成熟飽滿的果實會進到下一階段－「去除果肉」，果肉篩除機利用壓力將果實轉開去除果肉，剩下的果膠、羊皮和種子被移入發酵水槽中 16～36 小時，藉由發酵過程將果膠用生物分解的方式除掉。最後一個步驟，發酵完成的豆子會經過去糖化，並將外膜去除，再來就是以機器烘乾或日曬乾燥，整個咖啡豆製成才算完成。了解咖啡的製程才知道，每天為我提供精力的咖啡原來這麼不簡單。

* 水洗法是目前較普遍的生豆處理法，除了水洗式之外，還有日曬、半水洗等不同的處理方法。

勇闖多峇湖 LAKE TOBA

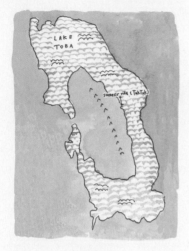

多峇湖（LAKE TOBA）是世界上最大的火山湖，四周群山圍繞，蒼蒼鬱鬱，因此有蘇門答臘高地之珠、東方瑞士的美稱。多峇湖是傳說中食人族－巴塔克族的聖湖，凡是看到聖湖的外地人都得死，不過隨著時間的流轉和宗教的感化，現在巴塔克人早也不是過去什麼都吃的食人族。（呼～還好）

入住多峇湖畔飯店的清晨，天還沒亮、鬧鐘還沒響，我就從床鋪上彈起來，抓起手邊的紙筆跟顏料就往陽臺衝。清晨的多峇湖景色瞬息萬變，清晨的霧氣還未散去的灰藍色，一直到雲層後的微光透出，將天空從深藍慢慢轉成紫、再轉成淡淡的黃，嶄新的一天就在多峇湖的美景裡開啟。

今天的行程是前往沙摩西島（Samosir）參觀當地聚落、市集，再搭船遊湖離開小島。第一站來到 Tomok Village 參觀，這裡不僅展示巴塔克族的傳統建築，也有巴塔克傳統舞蹈表演和 Sigale-gale 木偶表演。（看表演時我被邀請一起跳舞，動作看似簡單卻十分不容易呢！）

Sigale-gale 木頭人偶是有故事的。以前有個住在多峇區的國王因為過度思念戰爭死亡的兒子而一病不起，巫師就建議他們製作出一尊等比的木頭雕像讓他兒子的靈魂進入雕像，這雕像到晚上就會像真人般動起來（根本印尼安娜貝爾～），而國王的病也因此好轉。

LOVE FOREVER

文物館裡販售布披巾是最火紅的結婚禮物，當新郎、新娘披上被巾就代表永遠不分開。

市集賣菜的阿姨！

市場裡笑咪咪的賣菜阿姨跟我分享她的工作與日常，而我則是為她繪製一幅畫作為聽故事的回報。

當地導覽在介紹巴塔克族的傳統建築時，特別提到上頭的華麗圖騰與裝飾，房子屋簷的前端代表兒子，後面代表爸爸，前面的屋簷會做的比後面高，為表現家族一代比一代好、青出於藍勝於藍。而每棟房子前方都有一個樓梯和非常小的門，要通過這道門，身體必須壓低，整個人有點縮起來才能進去，這個用意是要讓客人進去房子時，能夠表現對主人家的尊敬和客氣。不過現在小門已不再使用，日常生活多半從側邊大門進出！

我們臨時起意前往當地的傳統市場看看，依著多峇湖而生的市場是當地居民最常造訪的地方，雖然市場小小的，但各式各樣的攤位都有。看著當地的生活環境，感覺像是臺灣 20 年前農村的模樣，沒有平整的柏油道路、公共廁所沒有沖水馬桶、加油必須用寶特裝，這對早已習慣便利生活的我們來說，是非常難以想像的。我們要感恩、知足現在所擁有的一切。

跳水撿錢的小孩

塔一水呼的船伕更快速回拍蘭！

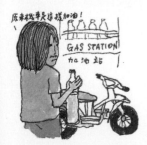

原來機車是這樣加油！

GAS STATION
加油站

寶特瓶加油站是因為實際看到當地人加油過程，才一解我幾天來的疑惑。

超軟的癱巴燉肉

用沾菜包的飯吃！

用手抓果吃

辣火少火眼

淋起鍋菜菜拌拌沙！

Lunch time

當地孩子們為了賺取遊客的零錢，不惜從船上往湖裡跳。在船上首次嘗試用手抓取湯湯水水的當地食物來吃，有趣但好狼狽。

珍視蘇門答臘雨林

圓區裡看見兩兄妹在畫圖，團員送自動鉛筆給哥哥，這時保育員提醒也要送給妹妹避免吵架，我趕緊將常用的插畫筆送出。

從旅程一開始就非常期待探訪蘇門答臘雨林保護區的行程，除了看主角－紅毛猩猩，也希望近距離觀察並了解蘇門答臘雨林區環境現況。

印尼曾擁有世界第二大熱帶雨林資源，僅次於亞馬遜原始森林，但為了經濟發展，雨林被大量開發轉種植經濟價值作物而造成當地環境惡化進而影響動物的棲息地。於是印尼政府在蘇門答臘規劃 250 萬公頃的熱帶雨林保護區內共有三座國家公園：古農列尤擇（Gunung Leuser）、克尼西士巴拉（Kerinci-Seblat）以及布吉巴瑞杉希拉坦（Bukit Barisan Selatan）。

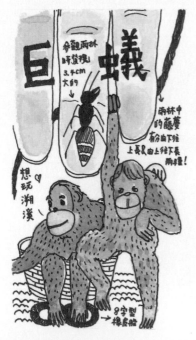

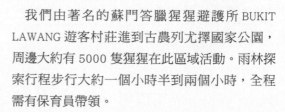

我們由著名的蘇門答臘猩猩避護所 BUKIT LAWANG 遊客村莊進到古農列尤擇國家公園，周邊大約有 5000 隻猩猩在此區域活動。雨林探索行程步行大約一個小時半到兩個小時，全程需有保育員帶領。

「我們今天可以看到什麼野生動物呢？」我邊走邊問保育員，「大概可以看到一些不同種的猩猩、特殊的昆蟲、或蛇吧。」「那蘇門答臘虎呢？」，保育員笑笑地說「蘇門答臘虎住在雨林深處，一般需要走 7 天才可能看得到。這個雨林國家公園非常大，一般都要花上 25 天以上的時間才可能走完，保育員一般進到山裡都是規劃 5 ～ 7 天的行程，分次走完國家公園的每個區塊。」

走進雨林，四周的植物茂密、綠意盎然，植物種類非常多，有常綠植物、開花植物、藤蔓植物、灌木叢等，可以想見雨林大寶庫裡的生態環境鏈會是多麼的精彩，難怪熱帶雨林又被稱作「世界上最大的藥房」。

保育員邊介紹沿途植物也不斷低頭找什麼東西，突然間，他抓了一隻昆蟲在手上，居然是隻長約 3、4 公分的巨蟻，據說在雨林裡還可以找到 5、6 公分大的！正當我還在把玩螞蟻的同時，保育員要我們放低音量並緩緩的走過去，在不遠的樹梢上出現兩隻白面長臂猿正背對著我們悠哉的坐著，大概是聽到底下有動靜，竟轉頭看了我們！

接著前面又是一陣小騷動，紅毛猩猩家族出現了！他們佔據不同枝頭休憩，我們一行人雖然非常興奮，卻只敢靜靜的按快門，深怕一有聲響它們就會轉移陣地。不過偏偏雨林區天氣非常不穩定，突然大雨下得又快又急，我們急著找地方遮蔽，而頭頂樹冠層閃過幾隻紅毛猩猩的蹤影，他們大概也趕著避雨吧！今日雨林探索因為大雨被迫中斷，希望未來還能夠有機會回到這個地方，然後看到更多樣的動植物在這裡永續的棲息而不受到破壞。

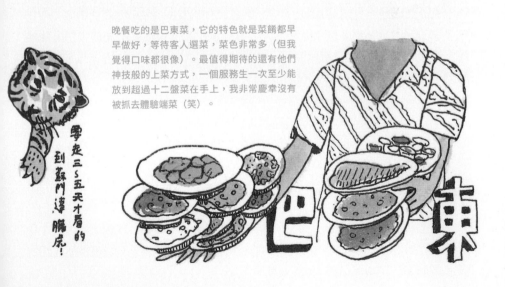

晚餐吃的是巴東菜，它的特色就是菜餚都早早做好，等待客人選菜，菜色非常多（但我覺得口味都很像）。最值得期待的還有他們神技般的上菜方式，一個服務生一次至少能放到超過十二盤菜在手上，我非常慶幸沒有被抓去體驗端菜（笑）。

要走三～五天才看的到蘇門達臘虎！

巴東

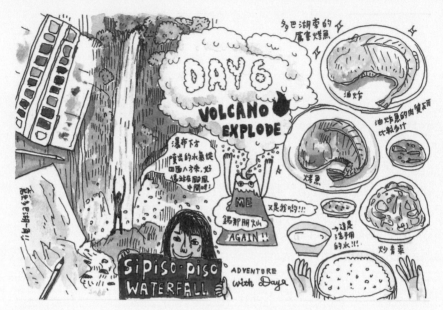

　　在前往 Sipiso-piso 瀑布的路上，居然遇上錫納朋火山再度爆發。天空揚起核彈爆發般的菌菇雲，「是火山爆發耶～」我抓了相機又叫又跳的對著火山雲一陣狂拍。那灰灰的雲朵隨著風不斷變形，十幾分鐘就和天空混在一起消失得無影無蹤。領隊提醒我們一定要帶著口罩，因為火山灰顆粒很小，散布在空氣中是不容易發現的，若大量吸入體內是會生病的。

　　抵達 Sipiso-piso 瀑布的所在地還需要爬山 30 分鐘，才能到達瀑布一洩而下的地方。放下裝備便往瀑布底走去，站在猛烈瀑布下方讓人有置身在颱風中心的感覺。站在瀑布底下是我的第一次，能夠跳脫以往小心翼翼、怕危險、怕麻煩的性格，去闖、去做自己渴望的事情，這感覺真是棒透了！

　　午餐吃多巴湖畔吃烤魚，有烤跟炸兩種方式，我偏愛炸魚外酥內軟的口感。在印尼吃飯鮮少會有餐具多半用手抓，看到當地人連吃湯湯水水的菜肴都還能吃的氣定神閒、游刃有餘，真的非常佩服！

吃飽喝足後，我們決定要早早回飯店休息，因為隔天行程是凌晨三點集合爬火山！這是我非常期待的行程，除了想挑戰自我、嘗試不一樣的人生經驗外，也想征服火山作為與爸爸登百岳前的行前訓練（笑）。

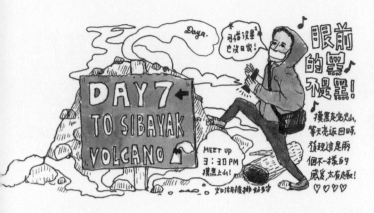

等待雲霧散去的同時，導演一連問我好幾個問題。說起家人總能輕易讓我淚腺爆發，當我們用力在外闖蕩、追求人生成就及目標時，無法陪伴家人總讓我感到愧疚。用力去飛、去追求夢想 v.s. 在有限的時間裡留在家鄉陪伴家人，都幾（どっち，意「選一個」）？

　　一般爬火山會從馬達高原出發，因為這裡可瞭望兩座仍在冒煙的活火山，一個是難度較高的詩萊夢火山及這次我們的目標－SIBAYAK 火山。凌晨三點鐘準備好禦寒衣物、頭燈和補充體力的乾糧，就往山裡出發。靠著手電筒的燈光緩緩前進，走在崎嶇又盤根錯結的路面，每個人都繃緊神經不敢大意。好不容易抵達 SIBAYAK 火口湖，但霧氣卻將山的模樣完全遮蓋住，真是令人失望！

　　雲霧未散去的火山就像煩惱未散的自己，因看不清而困惑、失去方向、或感到失望。望著山頭和一路顛簸的來時路，突然明白其實人生就是不斷走在未知，一路伴著大大小小的煩惱與困難。讓自己勇敢前進、去克服關卡、去面對煩惱、去擁抱不完美，當你再回頭看這一切時，那些難關和淚水都會是成長最重要的契機。

　　就在我們打算打道回府的時候，山裡的霧氣突然散去，眼前的景致讓大家都笑了。冒著煙的火山蒸氣孔和 900 公尺寬的火口湖就在面前，很慶幸我們不是一開始就看到最美好的模樣，否則很難感受這般的狂喜。從伸手不見五指的上山，迷霧中登頂等待天光，到看到一絲希望曙光，接著豁然開朗的下山；人生的起承轉合大概也是如此吧！

下山後一行人在馬達山小鎮上的馬來小吃店午餐，品嚐好吃的家常料理和 kopi susu（咖啡加煉乳）！老闆娘是一個在印尼出生的華僑，她的中文很流利（因為看很多臺劇跟韓劇），少了語言隔閡，於是請阿姨教我煮店內招牌炒河粉跟 kopi susu（笑）。

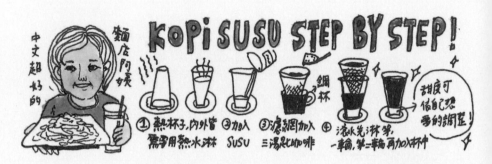

沖泡 kopi susu 步驟
1. 熱杯子，內外皆用熱水淋過。2. 在杯中加入煉乳。3. 在濾網中加入三湯匙的咖啡粉。4. 濾網下方放置鋼杯，用滾水先沖泡第一輪。5. 再將鋼杯裡第一次取出的咖啡液再次倒入濾網中，手沖第二輪再放入杯中。6. 享用香濃的 kopi susu。小技巧：如果怕杯中的煉乳太多、太甜，其實可以按照自己想喝的甜度把煉乳一層一層地攪開。

在嘗試做出人生中第一杯 kopi Susu 之前，阿姨特別介紹咖啡粉是咖啡跟玉米一起磨，之前在 wahana 莊園裡當地人家也用一樣的做法，原來加入米或是玉米一起研磨的咖啡粉比較不會太苦。其實泡 kopi Susu 的方法跟沖泡濾掛式咖啡一樣容易，只差別再杯子裡面會加入煉乳，還有咖啡液會反覆的再濾過一次。

看見小姊姊細心照顧弟弟的神情讓人印象深刻的！後來她還走到我身邊，輕輕拿起我的手碰在她的額頭，後來才知道這是當地對長輩打招呼的方式（笑）。

為了答謝阿姨的教導，在離開前我為她畫了一張畫，她很開心把這張圖立刻放在櫃檯旁的玻璃櫃展示。過去的旅行不常深入當地的常民生活，這次探索之旅用不一樣的方法旅行城市，深入當地的常民生活，真真正正感受這片土地的精髓。

人健康最重要，錢再賺就有

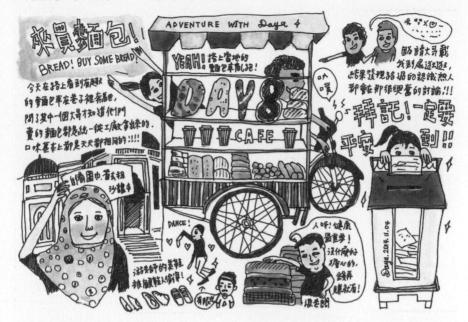

　　蘇門答臘的探索行程來到最後一天，打算就在市區棉蘭四處走走看看。棉蘭是印尼僅次於雅加達、泗水的第三大城，亦是蘇門答臘最大城市，過去曾是荷蘭殖民城市，因此保留許多殖民時期的建築物。一早從華裔商人張耀軒故居作為參觀的第一站，接著圍上頭巾進到棉蘭市內最大的清真寺 Mesjid Raya 參觀，這是我第一次看到整個完整的穆斯林禮拜過程。

　　下一站是距離清真寺不遠處的「棉蘭郵局 KANTOR POS」，這裡也是著名的建築景觀，正好我能拜訪郵局並寄出我的旅行明信片。棉蘭郵局裡的郵筒好可愛，是當地傳統巴塔克族的房子造型，我將這幾天繪製的明信片投入郵筒，並默默祈禱明信片能順利到家呀！

　　離開郵局後，在一間咖啡廳外頭看見當地的麵包機車，好心的大哥居然說能載我在街區繞繞！坐在機車後座看著印尼車神們在街頭較勁、聽著喇叭聲和叫賣聲此起彼落，能如此近距離感受在地生活真的很神奇。

親自走過蘇門答臘後，會發現即便這城市不是非常先進、便利，但你會被這裡的生命力、知足給深深吸引，並體認到生命價值的單純與純粹。一直記得棉蘭市區的布行叔叔對我們說：「煩惱呀～誰沒有煩惱。人呀～健康最重要，沒什麼好擔心的，只要身體健康，錢再賺就有。」

　　出發前的我，內心是糾結、矛盾、膽怯的，有太多的顧慮和煩惱、擔憂盤繞著，而這次的蘇門答臘之旅讓我更勇敢了，更願意去面對不確定的事情，然後更放得開去嘗試一些新的事。這就是我喜歡的旅行，它不是景點名勝集點卡而像是大富翁遊戲，你永遠不知道將前進多少、不知道你下一秒會遇到什麼驚喜或困難，正因為未知，這樣的旅行才有足夠的空間去探索自己。

去探索未知的自己
去探索所有你畏懼的事情
去探索你自己各種的可能性

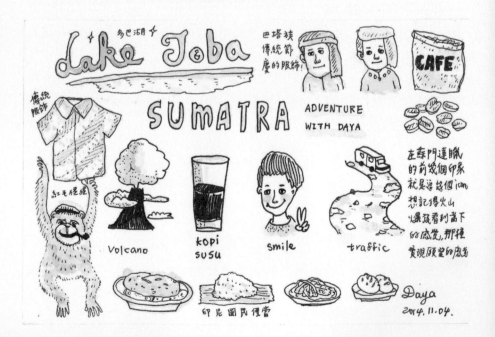

Paris

悠閒浪漫・Paris 巴黎插畫風景

小時候對於巴黎的印象，都是從書本或電影來，不外乎名牌、艾菲爾鐵塔和羅浮宮等觀光景點。直到唸美術史後，知道耳熟能詳的藝術作品如蒙娜麗莎的微笑、勝利女神、米羅的維納斯都展示在此，還有許多畫家如畢卡索、馬蒂斯、莫迪安尼、梵谷、羅特列克、高更和竇加都曾在巴黎待過，我才對這個開放又善於接納外人的城市有更多的認識與嚮往。

法式風情的聖誕節

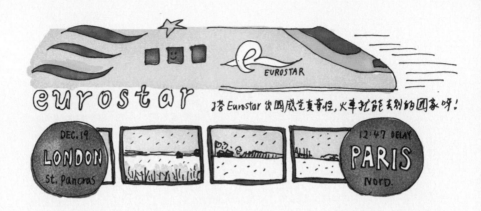

搭 Eurostar 出國感覺真奇怪，火車就能去別的國家呀！

DEC.19
LONDON
St. Pancras

PARIS
Nord.

12:47 DELAY

巴黎，是我一位高中好姐妹一直嚮往的城市，當她前往巴黎唸書、工作時，我們便約定要在歐洲相會。剛到倫敦唸書不久她就來倫敦拜訪我，我們說好聖誕節就一起在巴黎團聚吧！當時還尚未開放歐洲免簽，於是我去辦了人生中最後一張的法國簽證，然後很幸運買到歐洲之星 under26 的青年車票，巴黎～我準備好了。

聖誕節前夕的大雪，讓許多飛機航班受影響，還好歐洲之星照常發車，我照計畫順利的搭上前往巴黎的班車，但因為大雪也造成嚴重誤點，原本一個小時半的車程眼睜睜變成誤點三個小時，真是苦了早早就在巴黎北站等我的朋友。

到巴黎的隔一天是朋友公司的聖誕派對，我們先到超市買了瓶紅酒（朋友說法國超市隨便買一瓶紅酒都超好喝），接著進去辦公室跟她的老闆和同事打招呼。法國人打招呼與到熟悉的人會以親臉頰的方式，雖然說我們都是初次見面，但因為朋

一出歐洲之星車廂就看到凍壞的朋友，她開玩笑的說：「我把之前遲到的時數都補回來了」。

54

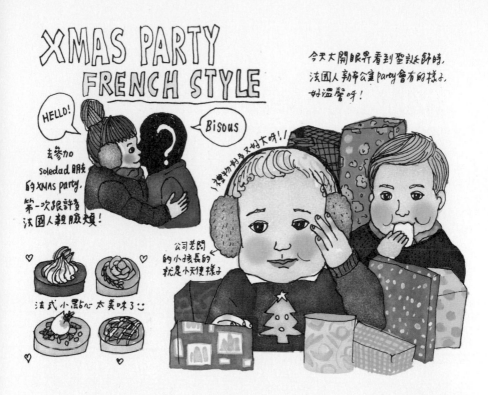

XMAS PARTY
FRENCH STYLE

HELLO!

Bisous

今天大開眼界看到聖誕派對時，
法國人辦辛公室party會看的樣子，
好溫馨呀！

去參加 soledad 明的 XMAS party，第一次跟許多法國人親臉頰！

禮物特多又超大呀！！

公司老闆的小孩長的就是小天使樣子

法式小點心太美味了♡

友的關係，讓我沒有被當作陌生人看待，所以就排排站跟一串法國人親臉頰打招呼（他們稱作 Bisous）。聖誕節是屬於家人團聚的時刻，因此這場派對邀請的是同事全家一起參與，現場看到好多夫妻檔帶著金髮碧眼的小朋友出席，每個小朋友都精心打扮，發現小男生不管年紀多小都是穿襯衫配毛衣，一群小朋友坐在一起真是賞心悅目。

也許聖誕節對小朋友格外有意義，所有派對活動和聖誕節禮物都是為小朋友們而準備。公司老闆請小丑來陪小朋友玩，看著這些小毛頭因為小丑的魔術逗得一愣一愣或因為遊戲笑得東倒西歪，真的非常療癒。重頭戲拆禮物非常好玩，禮物一個比一個大，有些甚至大到小朋友無法自己拿起來，所以當他們拆開包裝的同時又好像要把自己包起來，實在有夠可愛。大人們就站在一旁看著孩子、喝著紅酒、吃著精巧的法式小點，原來聖誕節也能過得如此溫馨有趣，好感謝朋友拎著我一起前往，讓我能體驗法國風情的聖誕節。

深夜遇見莎士比亞

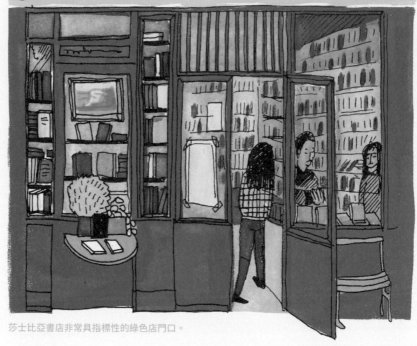

莎士比亞書店非常具指標性的綠色店門口。

　　剛到巴黎的這天，因為歐洲之星大誤點，回到巴黎市區已經很晚，填飽肚子後為了不浪費在巴黎的每一分一秒，便請朋友帶我到處去走走，兩個女子就這樣深夜走在塞納河畔吹著冷風聊天，走到巴黎聖母院後，實在冷到受不了，朋友就拉著我到不遠處透著溫暖黃光的地方避避風頭（笑），抬頭看到招牌和牆上的插畫圖像才知道，原來那間曾經收留許多文人作為臨時居所的莎士比亞書店在這裡。

　　這間書店像極臺北牯嶺街上的老書店，整間店不管是書架、地板、樓梯都被書本塞得滿滿的，走進去一時還真不知道該從何看起。環視整間店，發現書架上有許多有趣的說明與指示，櫃檯的牆面上還販售印有莎士比亞書店插畫的棉麻提

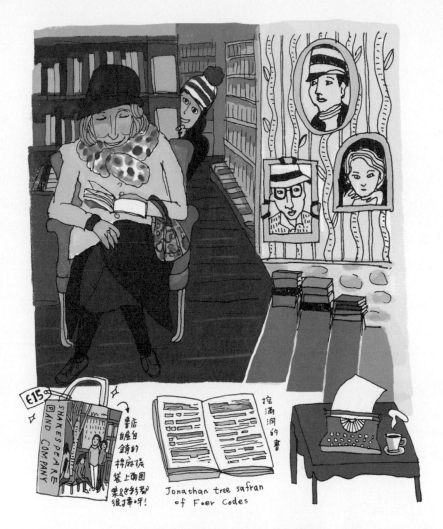

E15

SHAKESPEARE AND COMPANY

書店自銷的揹麻袋袋上面圖案&色彩都很討喜呀!

挖滿洞的書

Jonathan tree safran of Foer Codes

袋,讓愛書人不怕沒東西裝。隨手翻了眼前的書籍,發現不少有趣的獨立出版物,雖然裡面寫著是法文,但仍深深地被他們的印刷、裝幀及書本概念吸引著。

　　一路跟著書本走上二樓,這一區的書籍被妥善的分類歸位,還設置座位讓人坐下來閱讀。四處走走看看後,我跟朋友都同時注意到一位坐在角落看書的法國奶奶,她渾身散發著巴黎女人的優雅,即便接近午夜時分,她仍一派悠閒自在的沈浸在書本世界,我們輕聲地打聲招呼並告訴奶奶我們很喜歡有她在的這個角落。

印象巴黎

　　海明威說：「如果你夠幸運，在年輕時待過巴黎，那麼巴黎將永遠跟著你，因為巴黎是一席流動的饗宴。」雖然現在的巴黎因大環境的變動而令人不安，卻無法阻擋來自各地的人前往一探究竟。當自己親自走過，才明白人們趨之若鶩前來的理由，是這裡的文化、時尚、藝術、美食、包容力，也是為了這裡難能可貴的自由與閒適。

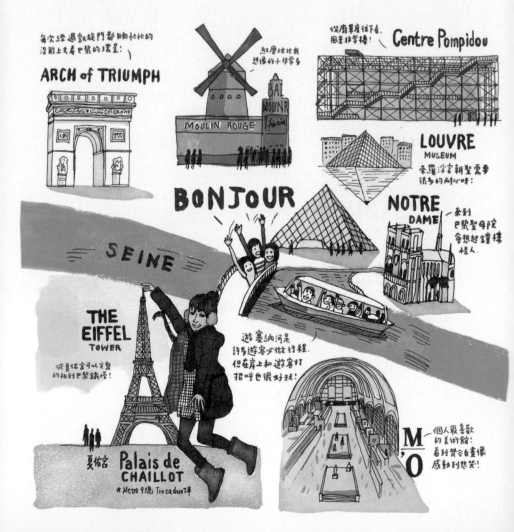

每次經過凱旋門都匆匆忙忙的
沒能上去看巴黎的環景:

ARCH of TRIUMPH

紅磨坊比我
想像的小非常多

MOULIN ROUGE

從龐畢度往下看,
風景非常棒!

Centre Pompidou

LOUVRE
MUSEUM
來羅浮宮朝聖需要
很多的耐心呀!

BONJOUR

NOTRE
DAME
來到
巴黎聖母院
會想起鐘樓
怪人.

SEINE

遊塞納河是
許多遊客必做行程.
但在岸上和遊客打
招呼也很好玩!

THE
EIFFEL
TOWER
從夏佑宮可以完整
的拍到巴黎鐵塔!

夏佑宮 **Palais de**
CHAILLOT
★ Metro 9號 Trocadero下車

M'O
個人最喜歡
的美術館:
看到梵谷自畫像
感動到想哭!

58

巴黎對於旅人來說其實是蠻容易上手的城市，許多觀光景點都在同一條地鐵線上，又因為巴黎處處是景點，也非常適合邊散步邊發現城市裡的細節。除了剛到的前兩、三天是由朋友帶我逛巴黎，其他時間我都自己一個人拿著博物館卡到處看展，還因為太熟門熟路了，後來還充當導遊帶另外一位朋友探索巴黎。

　　對於熱愛藝術的人，巴黎絕對是不容錯過的城市。世界三大博物館之一的羅浮宮從外到內都宏偉壯觀、引人入勝，光是展間就分成三個館，時間有限的遊客會依照博物館提供的「鎮館三寶路線」，以最快的速度把維納斯雕像、蒙娜麗莎、勝利女神雕像看完。（建議還是留一整天給羅浮宮啦！）在羅浮宮的不遠處會看到龐畢度藝術中心，它大概是整個巴黎最跳 tone 的建築物，鋼架管線全都外露，如此高科技感的建築展示的是當代藝術作品，非常推薦可以搭乘透明的電梯到最高處看風景。位在羅浮宮斜對角的奧塞美術館是由廢棄火車站改建而成，收藏為 1848 至 1914 年期間的十九世紀經典藝術作品，能近距離欣賞梵谷、米勒、高更等人經典之作，真的非常感動。

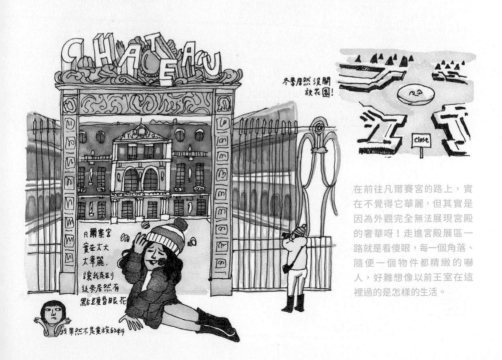

冬季居然沒開放花園！

close

凡爾塞宮實在太太太華麗，讓我走到後來居然有點頭昏眼花

我果然不是貴族的料

在前往凡爾賽宮的路上，實在不覺得它華麗，但其實是因為外觀完全無法展現宮殿的奢華呀！走進宮殿展區一路就是看傻眼，每一個角落、隨便一個物件都精緻的嚇人，好難想像以前王室在這裡過的是怎樣的生活。

親愛的，我把胃口養大了

　　法國是全球知名的美食國度，不管是麵包、甜點、法國料理或葡萄酒都在國際享負盛名。確定巴黎行程後，就拜託朋友一定要帶我去嚐嚐當地的美食，不管是小吃、甜點或是法式大餐，我統統都來者不拒。（流口水）

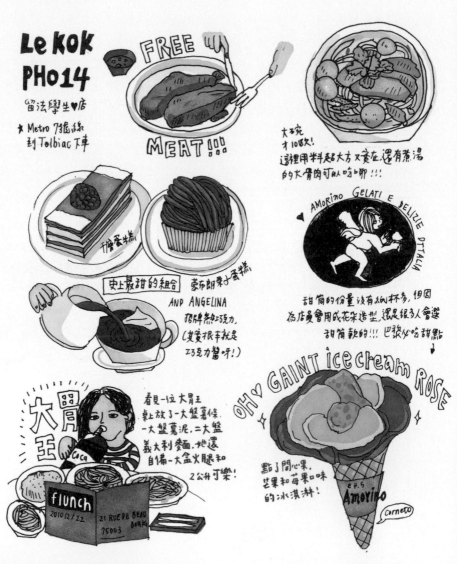

Le KOK
PHO14
留法學生♥店
★ Metro 7號線
到Tolbiac下車

FREE
MEAT!!!

大碗
才10歐!
這裡用料起大方又實在，還有煮湯
的大骨肉可以吃哪!!!

千層蛋糕

史上最甜的組合 蒙布朗栗子蛋糕
AND ANGELINA
招牌熱巧克力，
(其實根本就是
巧克力醬呀!)

♥ AMORINO GELATI E DELIZIE DITALIA

甜筒的份量沒有紙杯多，但因
為店員會用玫花朵造型，還是很多人會選
甜筒款的!!! 巴黎必吃甜點↘

大胃王
Coca

flunch
2010 12/22 21 RUE DE BEAU BOURG
75003

看見一位大胃王
桌上放了一大盤薯條、
一大盤薯泥、二大盤
義大利麵，她還
自備一大盒火腿和
2公升可樂!

OH♥ GAINT ice cream ROSE

點了開心果、
芒果和莓果口味
的冰淇淋!

e¥5
Amorino
Corneto

60

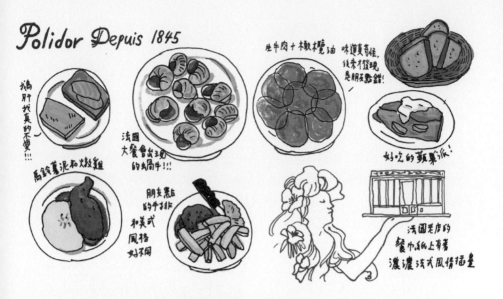

Polidor Depuis 1845

鵝肝找真的不愛!!!

馬鈴薯泥和炆燉雞

法國大餐會出現的蝸牛!!!

朋友點的牛排和美式風格好不同

生牛肉＋橄欖核油 味道頁難吃 後來才發現是朋友點錯!

好吃的蘋果派!

法國老店的餐巾紙上有著濃濃法式風情插畫

　　法國的主食是麵包，最有名的大概就是可頌和棍狀麵包。每一到兩天我們會到附近麵包店買長長的 baguette（長棍麵包），早餐切一片抹上各式果醬或巧克力醬再配一杯咖啡就非常滿足，不得不說棍狀麵包還是法國人做的好吃呀。而讓我印象深刻的麵包還有蒙馬特畫家村附近的 GONTRAN CHERRIER 可頌，口感外酥內軟，一口咬下居然不會軟塌而是彈回原來的造型，難怪朋友如此大力推薦。

　　旅行有地陪的好處就是吃的會是當地人才會吃的餐廳，這次法國菜朝聖來到朋友推薦的 Polidor Depuis，菜單選擇真不少，比較具有法國餐點特色像是鵝肝、青蛙腿、燉雞、法國蝸牛、油封鴨這裡都有，我們點了鵝肝、燻鮭魚、蝸牛當開胃菜，主菜點燉雞和牛排。老實說昂貴的鵝肝真的不對我的胃，僅淺嚐兩口就分給同行友人們，反倒是一開始不抱任何期待的蝸牛卻出奇的好吃。

　　若問我對巴黎最懷念的食物是什麼，第一名會頒給 LE KOK 的越南河粉。在歐洲要喝上一碗熱湯不太容易，熱騰騰的越南河粉正好很對亞洲胃，又因為 LE KOK 價錢合理，而且只要跟店家索取就可免費享用燉湯用的牛骨肉，肉質軟嫩又入味，配上店家特製的辣醬更是絕配，這也是為什麼這間店深受留法學生的喜愛。

拋掉行程，當一天悠哉的法國人

　　相信大家規劃到歐洲旅行一定會盡量把行程排得很精實，但我會真心建議可以安排一天放慢腳步，晴天就在草皮上躺著或野餐，陰天可以選間露天咖啡廳待著看書或觀察路人，當一天的法國人。

　　再訪巴黎是在春暖花開的五月，這一趟巴黎行主要是帶妹妹來感受法國的悠閒自在，因此把特定想看、想買的排進行程後，我們就走一個隨性放鬆、隨遇而安的心態來探索巴黎。原本安排羅浮宮的行程在看到一長排誇張人龍後，我們決定

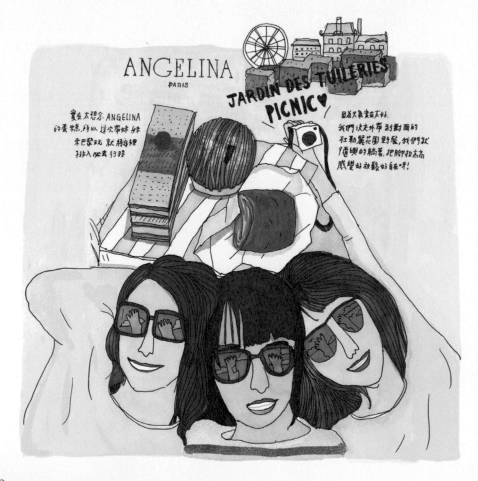

ANGELINA
PARIS

JARDIN DES TUILERIES
PICNIC♡

實在太想念 ANGELINA
的蛋糕，所以這次帶妹妹
來巴黎玩 就預先理
排入必去行程

回各天氣實在太好，
我們決定外帶到對面的
杜勒麗花園野餐，我們就
隨興的躺著，把腳抬高
感覺好放鬆好舒服呀！

巴黎治安越來越不好，買名牌包要注意安全，還有在巴黎 LV 旗艦店若要用中文說什麼也要特別當心（笑）。

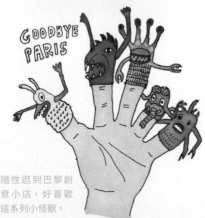

隨性逛到巴黎創意小店，好喜歡這系列小怪獸。

繞到附近 ANGELINA 吃甜點，店內門庭若市、一位難求，乾脆就外帶幾個想吃的甜點到杜樂麗花園野餐。草皮上的人們或躺或坐的享受陽光與微風，我們決定比照辦理，於是脫掉腳下的鞋與襪就直接躺在草皮上，雙手與雙腳輕輕地放在青草地上，感受草地與土地的溫度與濕度。躺下後眼前的景色變得非常不一樣，果然換個角度看世界會有不同的感觸與觀察。於是我們一躺就是一個下午，果然非常盡力地扮演法國人的角色（笑）。

說到悠哉愜意就不得不提到法國人的時間概念。熱愛遲到的姐妹到了巴黎簡直如魚得水，她說跟法國朋友約碰面，除了某些有硬性規定一定要幾點到的場合，不然其他約會碰面都超隨性的，不會有切確的幾點幾分到，只有很大概的時間。舉例來說，她跟法國朋友約 12 點左右在杜樂麗花園見面，對法國人來說，晚 20 分鐘左右算是「準時」，遲到一個小時也不算什麼。只能說時間用詞對法國人來說大概只是做參考。

試著拋下行程，用當地人的步調來過生活、看巴黎、感受日常，這雖然對短期拜訪又遠到而來的旅人來說稍嫌奢侈，但偶而為之會是很好的體驗。

BERLIN

自由且獨特‧Berlin 柏林插畫風景

　　某天的課堂上，英國同學跟我提到柏林 DMY 展是他這輩子看過最精彩、最啟發人的展覽，下課後，我就衝動的訂好下週前往柏林的機票、住宿還有展覽票卷。說走就走的短暫拜訪柏林四天，很喜歡這座城市的無拘束與藝術氛圍，柏林人的親切及友善我也在短短的旅程裡深刻感受到。喔～想再出發了！

整座城市都是藝術

　　在尚未拜訪柏林之前，我印象中的德國是傳統、嚴謹、有紀律，大概是早有耳聞德國人非常準時、做事一板一眼又細心，因而產生這般的聯想。但當我抵達柏林，搭著前往市區的火車，窗外的景色從疏疏落落的矮房換到密密麻麻、上頭有著大大小小、各式塗鴉的建築物，那時才知道柏林跟我想的不一樣，那些奔放自由的塗鴉，好似在對我這個無知的旅人提出異議－柏林可好玩的！

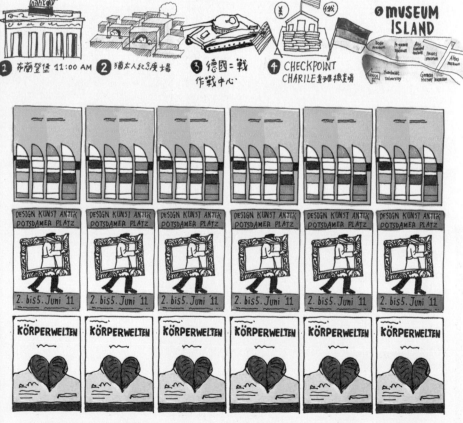

柏林海報牆不僅上頭海報設計精美，還用一種人海戰術的概念，讓你想忽視它都沒辦法。（攤手）

因為柏林行主要是為了看展而短暫停留四天，該如何利用有限的時間認識這個城市呢？我的小祕訣是參加歐洲主要城市都會有的 NEW EUROPE 免費導覽，藉此大方向的認識城市。抵達柏林的隔日上午 11 點我們先在布蘭登堡大門前的星巴克集合並現場報名參加，依照語言分成三團：英語、西班牙語和德語。導覽會先從布蘭登堡開始，一路看柏林圍牆遺跡、德國二次大戰中心、猶太人紀念廣場、查理檢查哨、再到倍倍爾廣場、焚書紀念館、猶太紀念館、博物館島等，全程到下午 3 點左右結束，結束時依自由意志給導遊小費即可。

　　參加完導覽後，發現沒有參觀到我最期待的部分－著名塗鴉柏林圍牆。印象中的柏林圍牆是有大片鮮豔塗鴉，其中最為人稱道的作品是描繪蘇聯領袖昂尼德·布里茲涅夫與東德領導人埃里希·昂奈克的「兄弟之吻」。詢問導遊後，我才知道那一段綿延 1.3 公里長、充滿精彩壁畫塗鴉的圍牆，被稱作東邊畫廊（East Side），算是保留下來最長一段的柏林圍牆。

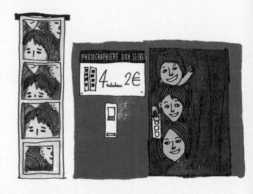

前往東邊畫廊的路上發現四格快照亭，說什麼都要為旅程留下一點回憶，但快照真的是快到我們不知所措呀！

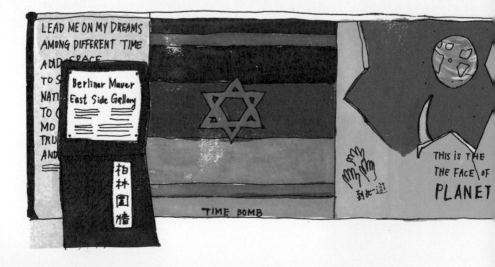

實際走在東邊藝廊，這道 1.3 公里的牆比我想像中的長，一路沿著作品緩慢散步，每件畫作都自成一格、風格強烈。站在柏林圍牆的這些畫作前彷彿置身在歷史軌跡中，同時感受藝術家的創新與自由。

說柏林是塗鴉的天堂真的不為過，不僅很輕易地就能在大樓牆面或是圍牆上看到優秀的作品外，柏林還有「街頭塗鴉藝術導覽」（Alternative Berlin Tours）的行程，由專業的導覽從城市、政治、次文化及藝術的觀點帶領你去探索城市裡大大小小的塗鴉作品，要不是因為停留時間太短暫又太晚發現這個有趣的導覽，不然我絕對會報名參加塗鴉藝術導覽行程！

布蘭登堡近的紀念品店都有柏林圍牆碎石或是賣明信片加一塊柏林圍牆碎石的組合。

柏林真的是塗鴉的天堂，總能在城市的各個角落發現令人驚豔的塗鴉作品。

熱愛塗鴉藝術的人，來柏林絕不能錯過米特
區（Mitte）的 Haus Schwarzenberg，一幢從牆
角到天花板都充滿塗鴉和貼紙的老建築。會
發現這個地方其實是在前往安妮法蘭克中心
（Anne Frank Zentrum）的路上剛好看到，這
一棟建築跟其他店家看起來截然不同，於是
勇敢的繞進去參觀。一踏進去驚為天人，這個
小區域裡不僅有藝術工作室、咖啡廳、博物
館、藝廊，還有一間藝術書店 NEUROTITAN
SHOP AND GALLERY 置身在其中，裡面的書
籍和海報、商品都非常精彩。

除了塗鴉藝術，柏林也有非常多的藝廊、博
物館（畢竟有博物館島），相信熱愛藝術、
設計和歷史的旅人來到這裡絕不會失望的。

從門板、牆壁、天花板，到樓梯、窗戶，
全布滿塗鴉和貼紙，塗鴉作品都非常
有意思，是一個很值得慢慢停留欣賞
的地方。

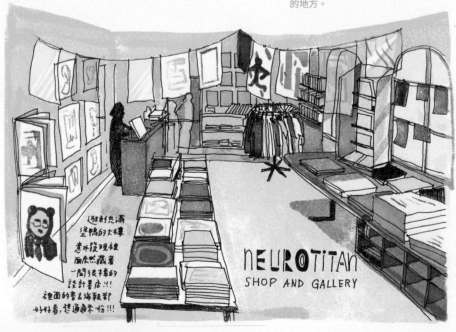

逛到充滿
塗鴉的大樓
意外發現裡
面居然藏著
一間很棒的
設計書店!!!
裡面的書&海報都
好好看，想通通帶回台!!!

NEUROTITAN
SHOP AND GALLERY

here & now
Anne
安妮法蘭克
Frank
ZENTRUM

60

Jood

看到安妮日記本真跡後，突然覺得
自己對於她的故事瞭解很淺薄，應
該再好好的把安妮法蘭克傳記讀過
才是。

假日經過古董市集，發現許多有趣
的小東西，用傳統打字機做成的戒
指非常可愛。

WE ALL LIVE WITH THE
OBTECTIVE OF BEING
HAPPY: OUR LIVES ARE
ALL DIFFERENT AND
YET THE SAME.

我認為應該把這麼病放在心靈
深處，最珍愛的美美感覺是無保
留的記錄下來，這樣才對得起
我這豐富的內心世界，也給了
這不算真實的13歲，留下最珍貴的
記錄。....Anne Frank.

DESPITE
EVERYTHING.
I BELIEVE THAT
PEOPLE ARE
REALLY GOOD
AT HEART.

my photo

How wonderful it is that nobody
need wait
a single
moment
before
starting
to improve
the world.
I wish to
go living
even after
my death.

Ann Frank

THINK of all the Beauty
still left in the world and
be happy !!!!

Whoever
is happy
WILL
MAKE
OTHERS
HAPPY
Too.

學習設計的人都應該到包浩斯博物館朝聖，
入口放著一整面包浩斯時期海報，好壯觀。

Ritter Sport 巧克力博物
館，一進去就被巨大的巧
克力裝置吸引。

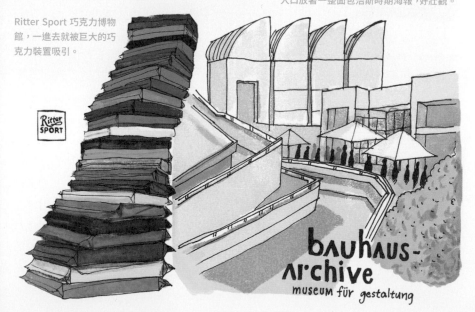

Ritter SPORT

bauhaus-
archive
museum für gestaltung

DMY Berlin 未來，在這裡產生

像是設計又像藝術的展品。

透過電扇的風力，讓展示的布簾隨風
飄揚，露出若隱若現的展品說明。

重頭戲來了！我因為同學的一句話：「柏林 DMY 展是他這輩子看過最精彩、最啟發人的展覽」，說走就走的火速買機票、訂住宿及門票，善用在歐洲留學的地利之便，週末就衝去柏林看個展（笑）！

DMY International Design Festival Berlin 開始於 2003 年，以 Design Mind Youngster 為名，以自由、創新、前瞻、年輕、實驗性質強烈的未來設計 / 當代設計 / 工業設計 / 跨領域設計為題，因此吸引了大量來自世界各地的年輕創作者在此展覽與拜訪。

「未來，在這裡產生」這是當我走進展場後，心裡不斷響起的聲音。過去我曾看過許多大大小小的藝術設計展，但 DMY 展真的如同我同學所說的，是我看過最具啟發性、最具高度互動性的展覽。不像其他展覽有場地限制，以廢棄機場－丹波霍夫機場（Berlin Tempelhof

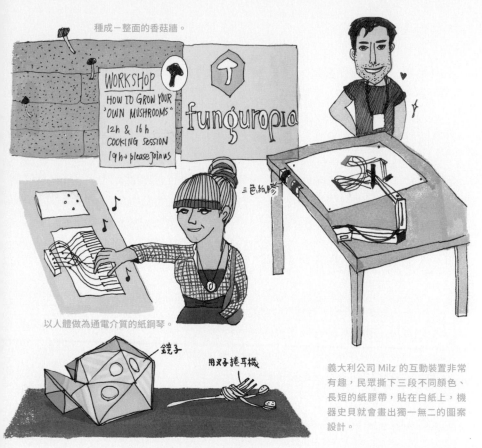

種成一整面的香菇牆。

WORKSHOP
HOW TO GROW YOUR
"OWN MUSHROOMS"
12h & 16h
COOKING SESSION
19h→ please join us

funguropia

三色放映

以人體做為通電介質的紙鋼琴。

鏡子

用叉子捲耳機

義大利公司 Milz 的互動裝置非常有趣，民眾撕下三段不同顏色、長短的紙膠帶，貼在白紙上，機器史貝就會畫出獨一無二的圖案設計。

透過鏡子反射原理作成的燈和以簡單概念做成的耳機捲線器。

Airport）作為場地的 DMY 展打破傳統展覽形式，不限制空間的讓設計師操作實驗性設計並自由展示概念裝置於現場任何一塊地方，這讓 DMY 展覽有著最自由、最佳的展品觀看體驗。

你可以看見民眾在實驗性材質躺椅上或躺或坐，可以看見觀眾與創作者的深度對談與互動，可以看見一家子在展區玩得不亦樂乎。DMY 展覽帶給觀者的，不僅是作品背後的觀念啟發外，因地制宜的有趣展示方式，讓人能夠高度參與藝術設計，而不再是只可遠觀不可褻玩焉的藝術品。

柏林盲找美食

「柏林食物怎麼隨便找都超好吃呀？」我們三個特地從倫敦來看展覽的留學生，在咖啡廳裡驚奇地說著。依照過往隨行旅行的習慣，訂完機票、住宿，出發前記一下如何前往住宿點的方法或地圖，我們就出發了！沒有制式的旅行計畫、沒有旅遊書，沒有必吃美食清單，只有一顆對任何事物都充滿好奇心、勇於嘗試的心。

盲找美食其實也不是傻傻的隨便挑一間，而是要開口詢問當地人，這樣不僅能創造出對話與互動的機會，還能發掘有別於旅遊書上的美食指南。到訪柏林的第一餐吃的就是民宿主人自家的料理，一行人隨性的聊聊旅程的計畫，提到晚餐時，熱心的民宿主人推薦一間在民宿不遠處的德式餐廳，雖然沒有厲害裝潢，但果然是道地的德國料理，不管是德式香腸、豬排、豬腳或麵包、啤酒都好厲害。

因為拜訪柏林時正好是白蘆筍的季節，因為食材稀少，並不是每間店都會有，用餐時都會刻意找是否有白蘆筍料理。印象最深刻的是在查理檢查哨附近一間義式餐廳的鮭魚白蘆筍義大利麵，清甜的白蘆筍搭配新鮮香煎鮭魚和恰到好處的粉紅醬，讓我們瞬間掃盤還想再來一份。（吞口水）

Deutsches Currywurst

來德國絕對不能錯過的國民小吃就是咖哩香腸Currywurst和蝴蝶餅Bretzel。跟以往德國餐廳吃的香腸有些不同，他們是將經過汆燙再油煎的切塊香腸澆上咖哩番茄醬，之前到慕尼黑旅行時就嚐過，到柏林看到當然是立刻買一份！不過，其實一開始我實在不懂蝴蝶餅，因為口味對我來說實在太鹹，但越吃越順口，不僅適合配德國啤酒也是旅人隨身攜帶的良伴呀！這也難怪蝴蝶餅的攤位前總是人潮絡繹不絕。

移動式香腸攤實在太吸睛了！

DER BACKER FEIHL

BALZAC COFFEE

超驚豔的
黑巧克力!超濃♥
在柏林咖啡廳總
能吃到好吃的麵包!!

每天早上在柏林街上隨意
找的麵包店都非常好吃!
吃飽飽就能盡情走跳!

STATION Berlin Hackescher Market Restaurant 1840

終於在來柏林的第二天吃到
美味的白蘆筍,沒有太多調味但超好吃!

BRETZEL

鹹 鹹

本來不愛,但越吃越
♥喜歡♥

德國香腸餐

火炸豬排餐

豬排餐

民宿主人推薦的餐廳,每道都好好吃呀!

海鮮PIZZA
就相形失色!

Kochstraße
station

✦超美味
鮭魚蘆筍義大利麵

我所看見的德意志

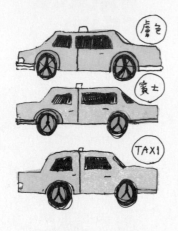

剛走出柏林機場，見到清一色是米黃色（又像膚色）的賓士計程車覺得很驚奇。賓士對德國來說是國產車，但如此大量的使用在計程車業讓我開了眼界。德國計程車不像其他國家的計程車使用亮眼的色系或是保守的黑或白，而是使用米色這種鮮少會使用在汽車上、在車陣中很難辨識的色彩。不過好在因為德國的計程車都必須在固定的定點排隊載客，無法在路邊隨招隨搭，所以即便隱身在車陣中倒是也不會造成太大的問題。

說到德國的交通系統，就不得不提德國火車和地鐵裡若有似無的驗票機。買完車票要走到月臺的路上完全沒有刷卡閘門，自己買票，自己進站打票，沒有檢票口，搭車時也不常會有人來查票，到站下車默默就走出站，每次搭完車都會有一種空虛寂寞覺得冷的感覺，但還是要乖乖買票呀（笑）。

行走在柏林，不難發現這城市充斥著「熊」。大學時期便看過「彩繪巴迪熊」，一個完美結合藝術、城市行銷及國際交流的城市形象策劃案例。他們邀請在地及各國的藝術家參與繪製，350隻經過彩繪的熊被放置在柏林的大街小巷，行走在城市就像是在尋寶一般的有趣。

到大城市旅行都會做好心理準備－都市人可能會很冷漠，但柏林讓我大改觀了。初來乍到的第一天對柏林地鐵還不熟，我們只是將地圖

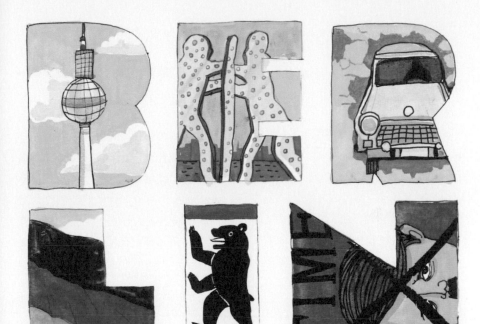

打開，就有兩、三個人來問需不需要幫忙（+30 分）。當我們與年長站務人員有點雞同鴨講的問路時，就有德國年輕人主動來幫忙翻譯，並帶我們去正確的月臺搭車（+20 分）。親切的人們真的會讓一個城市大加分呀。

雖然來去匆匆的拜訪柏林，但很慶幸我來了！對於一個城市的認識，絕對不是透過電視節目、旅遊書或別人部落格遊記，當自己親身經歷體驗並行走在此，才能全面的深刻感受到這城市的美好。

觀光區都會有妝扮人偶跟遊客合照，但亂入你的照片，再跟索價 2 歐費用，到底是哪一招（怒）！

只是打開地圖就有很多人主動來協助、幫忙 :)

柏林你怎麼能當首都？！

「什麼！柏林居然沒有之前在慕尼黑買的手工製作的軟糖 Bären-Treff！嗚嗚～柏林不是首都嗎？」我們幾隻旅行沒先做功課的螞蟻，躺在民宿床上大喊著。

兩次到訪德國，行李都是塞著滿滿的巧克力和小熊軟糖回倫敦，hostel 同寢的外國人看到傻眼「Wow, you girls really love sweet！」沒辦法，德國的小熊軟糖光是HARIBO 就有太多選擇，還有許多大大小小的手工小熊軟糖專賣店，看得我們目不暇給、口水直流。來柏林不能錯過的還有 Ritter Sport 巧克力，到他們的巧克力博物館裡還能看到許多市面上沒有的口味。老實說德國實在太好買，從行李箱、廚具、刀具，到藥妝、糖果、巧克力等等，是不是想立刻上網買機票了呢（燦笑）！

BARCELONA

特色建築與美食．Barcelona 巴塞隆納插畫風景

巴塞隆納是受上帝眷顧的城市，因為有一個天才建築師竭盡一生在此揮灑創作。原以為自己大概要在聖家堂 2026 年完工後才有機會拜訪，沒想到因為兩位旅遊狂人的邀請而提前完成人生中必做的事項。記得走過蘭布拉大道 (La Rambla) 時，旅伴趕緊叫我喝一口卡納雷達斯泉水，據說喝了泉水的人會愛上這城市並很快又再回來，不知道是不是當時喝得不夠大口，我怎麼還沒有機會再回到這美好的城市呢（跺腳）？

翻譯與保鑣的西班牙之旅

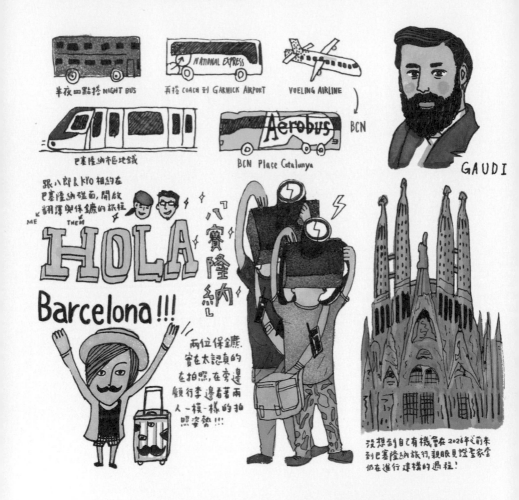

半夜四點搭 NIGHT BUS

再搭 COACH 到 GARWICK AIRPORT

VUELING AIRLINE

巴塞隆納市區地鐵

BCN Place Catalunya

Aerobus BCN

GAUDI

跟八郎 & KYO 相約在巴塞隆納碰面，開啟翻譯與保鑣的旅程

ME THEM

HOLA Barcelona!!!

巴塞隆納

兩位保鑣，實在太認真的在拍照，在旁邊顧行李邊看著兩人一模一樣的拍照姿勢!!!

沒想到自己有機會在2026年之前來到巴塞隆納旅行，親眼見證聖家堂仍在進行建構的過程!

　「Daya，你有沒有去過巴塞隆納跟畢爾包，要不要跟我們一起去！」再度返回倫敦找工作不久，便收到師大學長八郎與 KYO 的邀約。他們大概是我看過最有行動力的旅行探索家，幾乎世界數一數二夢幻的景點他們都拜訪過，從撒哈拉沙漠、肯亞、復活節島，到南極、阿拉斯加、冰島，每每看著他們的旅行照片都默默在心裡許願有一天能像他們一樣能到處旅行，這次能夠跟著他們的腳步一起探索巴塞隆納真的是我的榮幸呀！

78

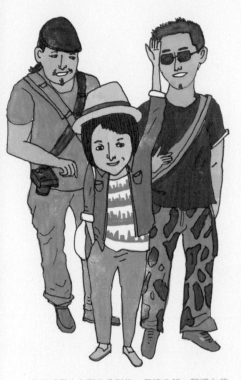

旅行成員由左到右分別為：保鑣八郎、翻譯女傭
Daya、保鑣 KYO，我都懷疑他們穿戴成這樣出
去會不會被盤查（笑）。

我們相約在巴塞隆納普拉特機場（El Prat de Llobregat Aeropueto）碰面，再搭 Aerobus 快線巴士前往市區。這次拜訪巴塞隆納的時間不長，到飯店放完行李後就火速開始巴塞隆納探索之旅。當我看到兩位大哥重裝備出門的造型，差點沒嚇歪，兩個人都穿的軍用卡其褲、靴子，還一人背兩臺大砲單眼相機，我打趣的說「我好像帶著兩個保鑣出來旅行喔！」「我們也帶了一個翻譯女傭出門呀」保鑣學長們這樣說著。

跟兩位壯漢保鑣出門真的完全不擔心會被搶或被騙，唯一要擔心的是兩位看到可以拍照的題材就會不管任何事情，丟下行李就衝去拍照（對！女傭我就會站在原地顧行李），常常一個景點就能拍一、兩個小時或從白天拍到夜晚，拍到欲罷不能，我都要適時的過去關心兩位是否安好、有沒有走失。

有人說要看一個人合不合拍，去一趟旅程就知道，每個人對於自己期待的旅程都不一樣，不管你是喜歡旅行吃好住好，還是熱愛步調緩慢的融入當地生活，又或是像兩位保鑣一樣狂熱地用鏡頭記錄每個城市獨特的樣貌，能有個一起旅行、一路一起說說笑笑的旅伴真的很幸福。每次結束一趟旅程，讓我印象深刻的部分總是一起旅行的夥伴或過程中遇到的人們，這趟巴塞隆納旅程透過與兩位保鑣的對談與互動，獲得許多寶貴的人生經驗！一個城市帶給你的感受，很多時候往往在於誰與你同行，而有兩位保鑣在的巴塞隆納之旅很有美感、很安全、很隨遇而安、很不疾不徐，多好呀。

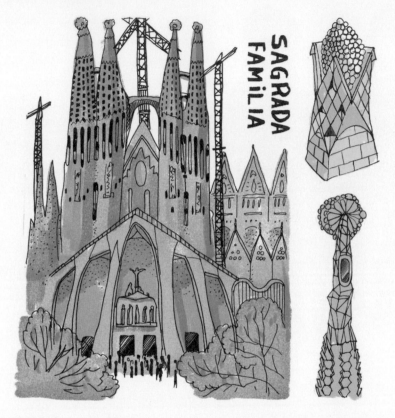

　　在巴塞隆納每天的重頭戲就是花大錢進去參觀高第的建築物，第一個就是來到覬覦已久的聖家堂。聖家堂是高地畢生的心血結晶，這棟傳奇建築物從 1882 年開始動工，至今 135 年過去，聖家堂的工程仍如火如荼的進行中，據說要到 2026 年才能完工，我已經能夠想像到時會有多少人湧入巴塞隆納一睹完工後的美貌。

　　聖家堂的出入口有兩個，一個是用有棱有角的現代線條來描述耶穌受難故事、一個是用新藝術的自然流動裝飾手法來描述耶穌誕生故事，兩面的藝術表現風格截然不同，不知道是不是因為建構的時期不一樣呢？走入挑高的聖家堂大廳，可以不斷聽到遊客們的驚呼，抬頭看到綿延到天花板的柱子好像神木一樣高大壯觀，每根造型都截然不同，再看著每層樓壁面及彩色玻璃的造型，我只能一直在心裡

吶喊著「高第～你真是太強大、太變態了！」其中有個廳展示聖家堂各個部分建築的發展過程，高第從自然界獲得啟發，並將這些想法發展成強大的建築結構與造型。來到聖家堂，非常推薦再多花一點錢搭乘電梯直達聖家堂頂端，你不僅可以看到絕佳的巴塞隆納全景還能看到高第無所不在的用心，即便是建築物的最高點，仍是沒有絲毫馬虎，由衷佩服這位建築藝術家的美感與強大構造能力。

CASA BATLLÓ

每一個時刻都可以看到到魔幻光影在高第作品中產生，一個讓人進去就捨不得離開的空間。

　　高第因為摯友兼贊助人奎爾先生而能盡情的創作投入工作，沒有財務上的後顧之憂，如奎爾出資高第設計的奎爾公園、奎爾宮，還有因為奎爾先生介紹而幫上流社會建造的豪宅別墅如巴特略之家與米拉之家。

　　巴特略之家（Casa Batllo）的外觀類似龍的造型，屋頂和壁面磁磚拼接有如彩色鱗片，柱子與陽臺則像是骨頭與骷髏。進到室內入口樓梯開始就會發現這裡沒有任何直線條，高第著名的曲線造型在此發揮得淋漓盡致。再往裡面走，會發現一道漂亮水藍色的天井，陽光灑落在磁磚上不僅能看到各種層次的藍，還能感受到海洋上的波光。彩色玻璃窗從室內、室外看，感受非常的不一樣，白天的室內空間會因為這些彩色玻璃窗而染上變化萬千的色彩，夜晚從室外看這棟建築會透著絢爛七彩的光芒，還有屋頂經典的彩色造型煙囪也不能錯過，這可是是高第住家建案的招牌手法。

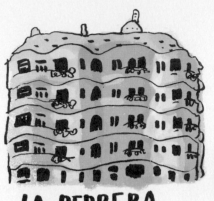

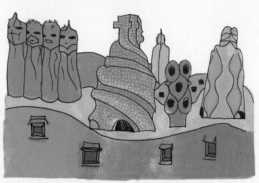

mirror

LA PEDRERA
CASA MILÁ

這裡有一個展間展示高第的建築設計理念和模型，若跟我一樣是來高第建築朝聖之旅的人，可以將米拉之家安排為第一站。

　　坐落在巴塞隆納市中心格拉西亞大道（Passeig de Gracia）上的米拉之家（Casa Mila）被稱為高第最精彩的民宅作品。外觀牆壁不像巴特略之家大量使用彩色磁磚而是以單色石材構成波浪狀，主要裝飾是黑色扭曲鑄鐵的窗臺，這些窗臺的大小跟造型都不盡相同，窗臺都像一件獨立藝術品。除此之外，大門、欄桿、天花板仔細觀察就能發現處處取材自大自然造型的巧思，像是大門口錯落不規則的橢圓幾何形是來自蝴蝶的翅膀圖樣。

　　高第不以傳統承重牆支撐，而是以柱子作為主要建築結構，因此不管是外觀或室內空間的設計上都有很大的彈性。走進米拉之家可以看到超大中庭，這讓六層樓的每一戶人家都能獲得充足的陽光，越下面的住家有越大的窗戶。而室內空間就像巴特略之家一樣所有牆面都是不是直的，因此空間充滿曲線和動感。來到屋頂會看到高高低低的頂樓露臺上有許多煙囪造型，這些煙囪柱外型以各種形狀與材質組成，同時也兼具功能性的完美結合樓梯與走道，讓人不禁讚嘆高第總能用他獨特的想像力將功能與美感做最有趣的結合！

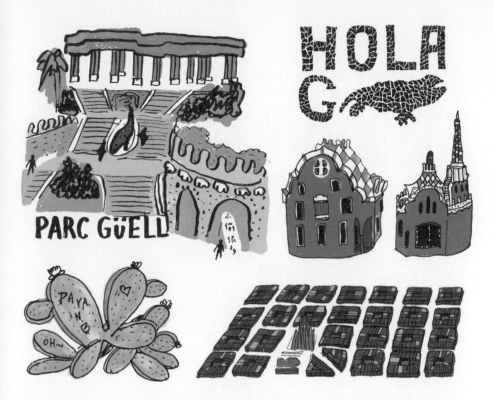

步行到加爾瓦略山的路上,經過被寫的亂七八糟的仙人掌,也遇到新人在此拍婚紗照,跟著人群爬上制高點,眺望巴塞隆納 360 度的景色,遠眺時才發現巴塞隆納的格局是如此的工整。

　　奎爾公園是個有點怪誕但充滿童趣的地方,處處使用磁磚、馬賽克與幾何造型,高第將大自然的動物、植物與建築融合,像入口處有蘑菇、椰子葉造型的鐵門,入口噴泉處著名的彩色磁磚蛇與龍等。從大門口進去先看到兩座可愛的薑餅屋造型小屋(分別是博物館跟書店 / 紀念品店),進門後看到綠意盎然、對稱造型的中庭,沿著樓梯往上走會經過三座噴泉,其中最上方噴泉彩色磁磚裝飾的龍是巴塞隆納現在最知名的雕像。再往上走可以看到由柱群支撐起的廳堂,每根柱子下方有漂亮的白色碎磁磚包覆,頂部則是布滿彩色磁磚馬賽克。最後來到廣場露臺,奎爾公園最著名的區域之一,廣場邊緣有一圈有機弧形、色彩繽紛的長凳,旅人可以在此眺望巴塞隆納市區景觀。為了讓在山丘的公園交通更便利,高第設計許多與大自然巧妙融合的道路、橋樑與迴廊,建議來奎爾公園能安排長一點時間,才能在此好好感受高第的用心與巧思。

巴塞隆納打牙祭

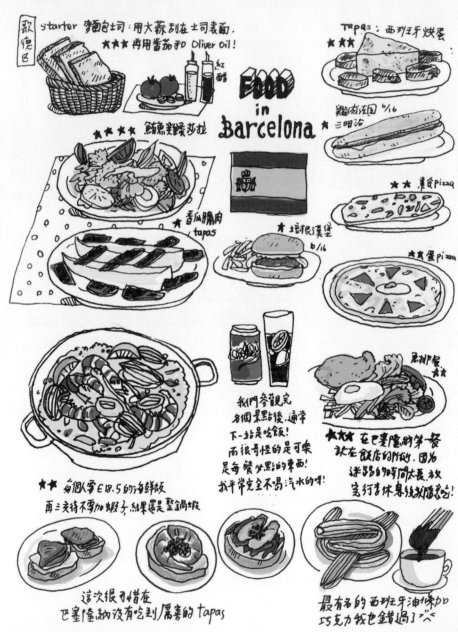

款德區

starter 麵包坊:用大蒜刮在土司表面.
★★★ 再用醬茄和 Oliver Oil!

紅醋

Tapas: 西班牙烘蛋 ★★★

FOOD in Barcelona

★★★★ 鮪魚美暖莎拉

雞肉法国 6/16 三明治

★★ 素食pizza

★ 香瓜膝肉 tapas

★ 培根漢堡 6/16

太真蛋pizza

我們參觀完
各個景點後.通常
下一站是吃飯!
而很奇怪的是可樂
是每餐必點的東西!
我平常完全不喝汽水的呀!

恩利P家★★

★★★★ 在巴塞隆納第一餐
就在飯店的附近.因為
迷路的時間太長.故
完行李休息後就隨意吃!

★★ 每個人掌 E18.5 的海鮮飯
再三交待不要加蝦子.結果還是整鍋蝦

這次很可惜在
巴塞隆納沒有吃到属害的 tapas

最有名的西班牙油條加
巧克力我也錯過了

84

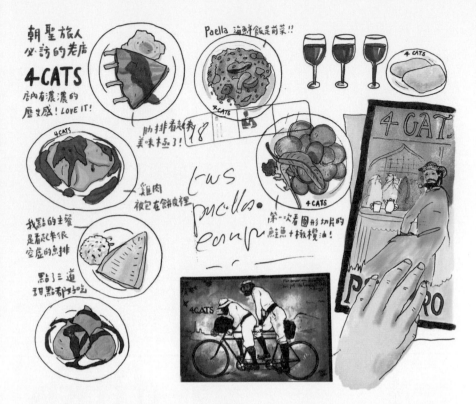

朝聖旅人
必訪的老店
4-CATS
店內有濃濃的
歷史感！LOVE IT!

Paella 海鮮飯是前菜!!

4 CATS

肋排看起來
美味極了！

雞肉
被包在餅皮裡

我點的主餐
是看起來很
空虛的魚排

點了三道
甜點都好吃

tus
paellas.
corup

第一次看圖形切片的
鮭魚＋橄欖油！

4 CATS

4 CATS

4 CATS

4 CATS

P RO

在還沒拜訪巴塞隆納之前，就一直很期待能夠來嚐嚐道地的西班牙菜，於是旅程的第二天就挑了間露天餐館準備大快朵頤，我們三個人點了必點的哈蜜瓜火腿、鯷魚雞蛋沙拉、還有要價不菲的三人份海鮮燉飯。等待上菜時，發現桌上有個裝著一串番茄跟完整一顆大蒜的籃子，旁邊有橄欖油和烤過的麵包，詢問服務人員後照著步驟做，覺得又簡單又美味。

吃法如下：將大蒜撥下一小瓣，去掉一點皮，直接刮在酥脆麵包上（有點像大蒜醬），接著拔下一顆番茄也直接塗在麵包上，淋一點橄欖油就完成一道最基本的 tapas。

雖然很多人說巴塞隆納的食物很對臺灣人的胃，但一頓大餐吃下來我最喜歡的卻是麵包、哈蜜瓜和沙拉，我期盼許久的西班牙海鮮飯好鹹而且讓我等到人老珠黃。後來不死心，在 4CATS 又點了一次海鮮飯，結果也還是超重鹹，不知道是不是道地的西班牙海鮮飯就是要這樣，我以後不會再輕易嘗試西班牙的海鮮飯了。這趟旅程比較可惜的大概就是沒能拜訪到厲害的 tapas 小館和吃到西班牙油條加巧克力。

畢爾包古根漢美術館

　　這次的西班牙行還加入了一個城市的快閃－畢爾包，會拜訪這個城市主要是為了古根漢美術館（我們真是一群為了建築癡迷的旅行者）。

　　畢爾包的天氣跟倫敦不相上下，天氣冷又陰雨綿綿的，天空灰灰濛濛的，但也因為這樣，這城市看起來格外有戲劇效果。前往飯店的路上我們經過一棟大樓前，天空與建築的搭配讓人驚嘆，保鑣們就把行李丟在橋頭就自己衝去拍照，於是我們就卡在這裡拍照快一小時（苦笑）。

　　歷經千辛萬苦終於來到此行的最大目的地－畢爾包古根漢美術館。由美國知名建築師 Frank O. Gehry 所設計的美術館建築本身就是座藝術品，展品作品風格跟他的建築一樣前衛，館內收藏以當代裝置藝術為主，在裡面看到許多大師的經典作品，例如戶外裝置藝術包括大蜘蛛「mamam」、Anish Kapoor 的「大樹與眼」、Jeff Koons 的「puppy」、「鬱

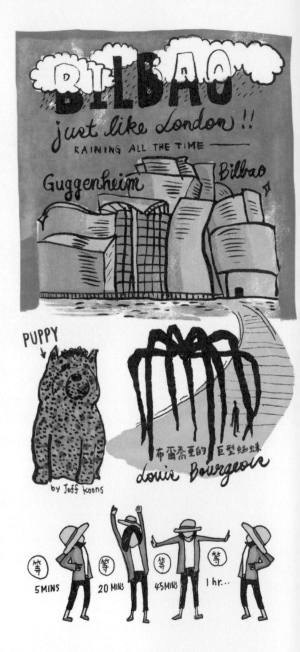

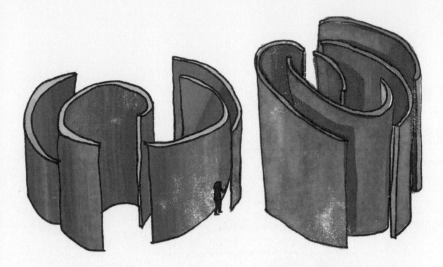

我們一面像在走迷宮一面發出聲音，聽著自己產生的共鳴跟回音，看著眼前的空間忽大忽小，這真是非常有趣的體驗。

金香」，還有最壯觀的 8 件巨型鋼塑，這是由美國雕塑家 Richard Serra 所創作，厚重鋼板或是傾斜或是彎曲的矗立在大廳，還能行走在巨型鋼塑之其間感受聲音與空間的變化，有趣極了。

利用下午時間獨自坐在閃著金光的古根漢美術館對面速寫，當下仍有強烈的不真實感，沒想過有一天自己會來到古根漢美術館，從對岸遙望宛如一條「銀魚」從河中躍起，即使在這待了三小時依舊沒能回神，好慶幸自己來了，這個巨大的夢將會陪伴我許久。

Bilbao
café con leche

把生火腿片、醃漬的鰻魚、鮮蝦、乳酪、橄欖、章魚等等，搭配著放在一小片麵包上用竹籤串起來，就是西班牙最著名的 tapas，畢爾包這裡稱作 Pinchos。

拜訪畢爾包是 2013 年的事，那時正好知道畢爾包可能會與臺北競爭 2016 設計之都，所以我們一行人整趟旅程一直很憂心的唸著「哎呀！這樣我們要怎麼贏過畢爾包呢？」這城市有一尾巨大又炫目的銀魚－古根漢美術館在向全世界的人們招手，這個偉大的建築不僅為城市的天際線增色許多，也同時魚幫水水幫魚的促成完美的城市行銷！

拜訪西班牙設計師

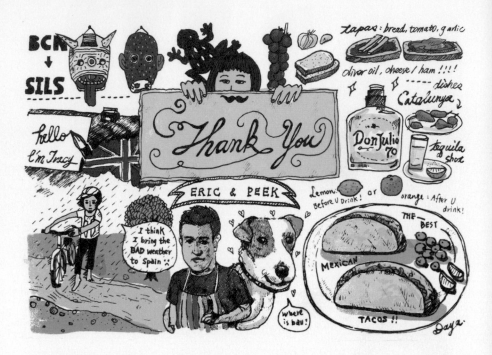

　　巴塞隆納旅行的尾聲，告別兩位設計大師（兼保鏢）後，他們飛回臺灣，我就繼續前往距離巴塞隆納大約一個小時車程的 Gerona 拜訪設計師友人 Eric！他是我在念研究所擔任教育部設計戰國策助理時所接待的外國設計師，因為一直保持聯絡，而他也不斷邀請我去西班牙參觀他厲害的工作室，所以擇日不如撞日，就在離開巴塞隆納前去打聲招呼！

　　這趟短期的小參訪非常的充實，除了跟他一起騎越野腳踏車，跨過山丘跟小河到他的工作室、聽他分享他在設計領域與設計教學上的心得與經驗、學習手寫字、跟他 PK 乒乓球外，我還嘗試不一樣的 Tequila 喝法、學到如何做出正宗的墨西哥卷餅跟西班牙 tapas，雖然拜訪的時間很短暫但收穫卻是滿滿的。對 Eric 的熱情款待真的非常感謝，即便說了不下 20 次的 thank you，我還能做的大概就是畫張感謝卡給他。

New York

繁華且靜謐‧New York 紐約插畫風景

紐約在好萊塢電影裡時而燦爛美好時而驚險刺激,從西雅圖夜未眠的帝國大廈、第凡內早餐的第五大道和電子情書的中央公園,到明天過後的紐約公共圖書館、教父的中央車站和我是傳奇的時代廣場,紐約擁有各種面向與可能性,即便我從未拜訪過,卻因為電影對這顆大蘋果的景點如數家珍。29 歲生日前夕,我送給自己一張飛往紐約的機票,實現一直以來的夢想,走在紐約這個電影場景裡......

我的美國紐約夢

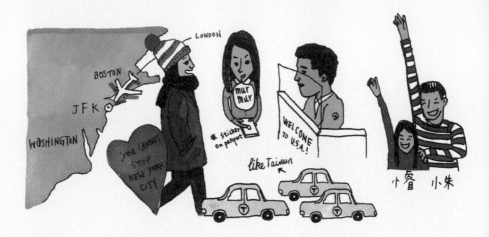

　　從高中大學開始，紐約就是我一直非常嚮往的地方，這座城市就像是一個巨型的博物館蘊含各類型的館藏，而最吸引我的就是紐約的藝術設計、城市風貌、多元文化特色和美食。當我有機會能夠公費出國唸書，第一志願就是填寫紐約的學校，雖然最後前往倫敦念書（也愛上倫敦），但對紐約這個舊愛還是念念不忘。

　　終於在紐約朋友用力的召喚下，10月底把前往紐約的機票確定，真的要成行了反而覺得很不可思議。選擇在11月拜訪紐約，除了是希望在自己生日留下一點不一樣的回憶，同時也是為了與在紐約的好朋友們相聚、一起共度感恩節跟感受黑色星期五的購物威力。

　　出發紐約前，朋友們不斷耳提面命要我小心，「不要太晚搭紐約地鐵」、「身上放小額的美金，被搶就直接給他們錢比較不危險」、「單身女生入境美國容易被海關刁難，要把資料準備充足」，這些提醒讓獨自前往紐約的我真是又害怕又緊張，但一想到自己真的實現美國紐約夢卻又興奮不已。

NEW YORK, I'M COMING.

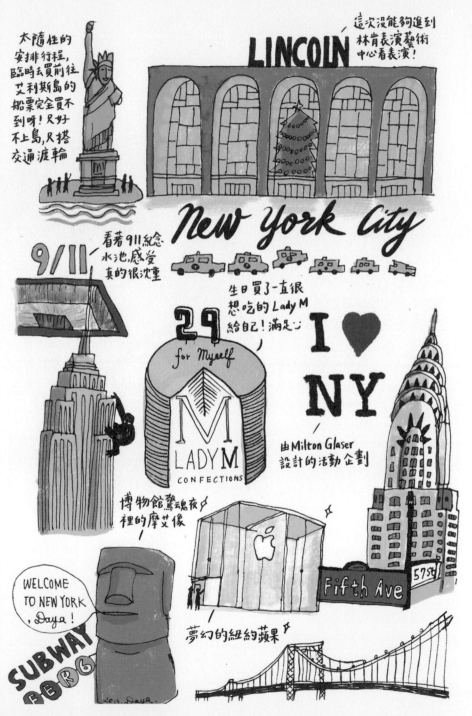

太隨性的安排行程，臨時去買前往艾利斯島的船票完全買不到呀！只好不上島，只搭交通渡輪

這次沒能夠進到林肯表演藝術中心看表演！

LINCOLN

New York City

9/11

看著911紀念水池感受真的很沈重

生日買了一直很想吃的 Lady M 給自己！滿足♥

29 for Myself

M LADY M CONFECTIONS

I ♥ NY

由 Milton Glaser 設計的活動企劃

博物館驚魂夜裡的摩艾像

WELCOME TO NEW YORK, Daya!

SUBWAY ⒶⒷⒸⒻⒼ⑥

夢幻的紐約蘋果✦

Fifth Ave

57St

2013. Daya.

紐約散策 Day & Night

Day

　　11 月底的紐約氣溫總在零度上下徘徊，當樹梢還掛著黃澄澄的秋天樹葉，初雪就迫不及待的落下，還好拜訪紐約時天氣都不錯，白天還不時伴著溫暖的陽光。來到紐約的第一站就是拜訪位在第五大道上的紐約公共圖書館 New York Public Library，這個在《明天過後》電影裡擔綱重要場景的圖書館有著古色古香的閱覽室，四面是開放式書架和大窗戶，天花板有一整排的大吊燈，木頭閱覽長桌搭配黃銅檯燈，是個舒適的閱讀環境。圖書館旁邊的 Bryant Park（布萊恩特公園）是全紐約最受歡迎的公園，不定時會舉辦活動，冬季的公園變成浪漫的溜冰場，四周還有聖誕市集。

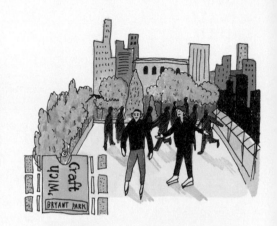

　　位在曼哈頓中心的中央公園 Central Park，由於常出現在電影和電視劇中，大概是世界上最有名的城市公園。公園裡景觀經過精心營造，有人工湖、步道、野生動物保護區、滑冰場和兒童遊樂場，我還看到如電影裡一般的馬車載著遊客參觀中央公園，真是太夢幻！

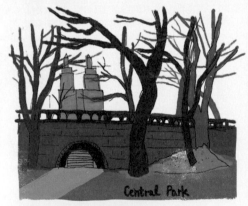

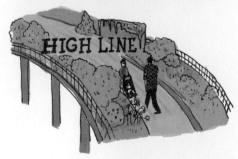

Chelsea 區是紐約藝廊的集散地，你可以在這裡發現大大小小有趣的藝廊和設計商店，周邊還有大量的壁畫和街頭塗鴉。來到這一區還不能錯過紐約的新興旅遊景點－空中鐵道公園（High Line park）和雀兒喜市場（Chelsea Market）。空中鐵道公園是由廢棄鐵道改建的一個高架橋步道公園，長達 2.33 公里，開放後吸引數以萬計的遊客來參觀。雀兒喜市場所在的紅磚大樓是知名餅乾公司 Nabisco 的生產工廠，Oreo 餅乾就是在這被創造跟生產的，而現在則是好吃又好買的食品市場，從生鮮魚類、生蠔、龍蝦，到咖啡、麵包餅乾、奶製品到各種熟食、巧克力等全都一應俱全。一進到市場，朋友就先推薦我轉角的 Ninth St Espresso，咖啡香氣跟口感像極我在倫敦最愛的 Monmouth 咖啡，在商店裡我也忍不住入手朋友大推薦的 MAST 和 Vosges 的巧克力當作伴手禮。

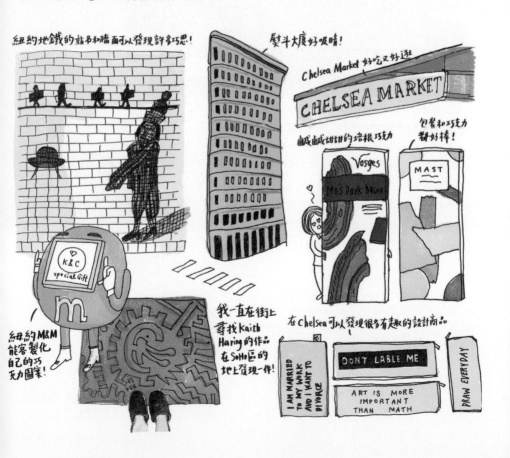

紐約地鐵的站名和牆面可以發現許多巧思！

熨斗大廈好吸睛！

Chelsea Market 好吃又好逛

CHELSEA MARKET

鹹成鹹甜甜的培根巧克力

Vosges

Mo's Dark Bacon

包裝和巧克力都好棒！

MAST

紐約 M&M 能客製化自己的巧克力圖案！

K & C special Gift

我一直在街上尋找 kaith Haring 的作品 在 SoHo 區的地上發現一件！

在 Chelsea 可以發現很多有趣的設計商品

I AM MARRIED TO MY WORK AND I WANT TO DIVORCE

DONT LABLE ME

ART IS MORE IMPORTANT THAN MATH

DRAW EVERYDAY

逛市集是我旅行必做的事，喜歡透過市集去發現城市不同面向，這次來紐約參觀兩個市集都讓我大開眼界。聯合廣場農夫市集（Union Square Greenmarket）攤位特色就是用蔬海戰術以大量蔬果整齊堆放在攤位，配合節日也能在此找到感恩節烤火雞所需香料。位在布魯克林的 Brooklyn flea 是紐約最受歡迎的週末市集，上百個攤位同聚一地，你可以再此發現年輕設計師的作品也能挖到經典限量的黑膠唱片，不管在攤位動線及擺設，Brooklyn flea 處處是細節，推薦給所有拜訪紐約的旅人們。

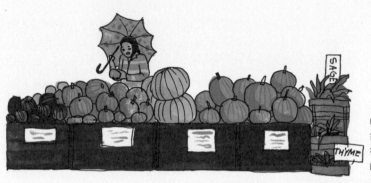

Union Square 農夫
市集的蔬果擺放的超
有氣勢，跟其他國家
的很不一樣。

Night

每天能從不同的地方、不同的角度觀賞紐約的夜景，還有許多精彩的歌劇及表演，紐約真是我玩過夜晚最充實、最有趣的城市。 電影《金玉盟》和《西雅圖夜未眠》帶出夜晚紐約的絢麗和浪漫，也讓不少旅人選擇在傍晚或晚上到帝國大廈 Empire state Building 或洛克斐勒大樓觀景臺 Top of the Rock 頂樓觀看 360 度的紐約全景。雖然要上到觀景臺的費用不低，但能夠居高臨下的觀看另一個角度的紐約還是非常值得。

到紐約時代廣場 Time Square 感受被高樓及五光十色廣告看板環繞，大概是所有旅人必定來訪的地方，有時你還能藉由知名品牌的互動廣告背投影在大螢幕上。旅客來到時代廣場還有一個重要任務－買百老匯音樂劇票。

百老匯音樂劇是紐約一項重要文化資產，有無數轟動全球的音樂劇碼在紐約演出，原本打算看《吉屋出租》、《貓》、《髮膠情人夢》，但不巧這幾部長青百老匯音樂劇都剛好下檔，只好到時代廣場 TKTS 售票亭隨機挑選當天有的票。最想

看的《無眠夜》完售，但很幸運買到之前在倫敦錯過的《芝加哥》，聽朋友說紐約的卡司比倫敦場的好，看完真的非常滿足。百老匯特有的戲院樂透票（lottery ticket）因為這次時間有限而錯過，下次一定要來試試自己的手氣。

　　傍晚跑去布魯克林等朋友下班才發現不管是白天或夜晚的布魯克林都能看見好美的景緻，白天可以遠眺曼哈頓華爾街金融區的城市天際線，夜晚可以看見大樓燈火與繁星融成一片，再搭配水中倒影和布魯克林橋 Brooklyn Bridge 上的燈飾，即便天氣嚴寒仍忍不住在這裡愜意的散步。

在時代廣場的中心，可以跟著來自全世界的遊客們一起張大嘴讚嘆這個五光十色又充滿活力的城市。

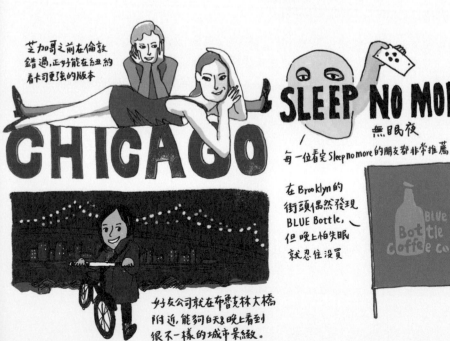

芝加哥之前在倫敦錯過，正好能在紐約看卡司更強的版本

SLEEP NO MORE
無眠夜

每一位看完 Sleep no more 的朋友都非常推薦

在 Brooklyn 的街頭偶然發現 BLUE Bottle，但晚上怕失眠就忍住沒買

好友公司就在布魯克林大橋附近，能夠白天晚上看到很不一樣的城市景緻。

紐約當文青

　　朋友深知身為文青的我必定會想朝聖紐約眾多的美術館，但偏偏這裡不像倫敦美術館幾乎是免費，若要朝聖所有的美術館可是筆不小的支出，於是出發前他給我一份紐約美術館省錢攻略，先研究好想看美術館的優惠時段，再規劃在日程裡。

　　大都會藝術博物館（Metropolitan Museum of Art）是我第一間拜訪的博術館，跟倫敦大英和羅浮宮一樣即使待上一整天也看不完，可以先研究館藏挑選自己比較有興趣的來看。來到美國自然歷史博物館（American Museum of Natural History）就立刻會想到電影《博物館驚魂夜》，一直邊看展覽邊搜尋電影裡的場景。

　　古根漢美術館不僅外部圓球造型讓人印象深刻，內部的展覽路線像是沒有削斷的蘋果皮，由最底部大廳可以一路走上最頂層；MoMA（Museum of Modern Art）是紐約美術館裡我最期待的一間，當我看到梵谷的「星空」（The starry Night）的那一瞬間，幾乎要尖叫出聲，能在原作前跟著梵谷的色彩和筆觸流動真是太幸福。

　　位在長島市的 MoMA P.S.1 當代藝術中心可以用參觀 MoMA 的票卷免費進場，P.S.1 整體策展比起其他美術館是較為前衛、抽象；同樣位在長島市的野口勇博物館（Noguchi Museum）主要收藏日裔美籍雕塑家野口勇的作品，大學時就很喜歡他以雕鑿石材創造出的抽象藝術雕塑作品，漫步在庭園和雕塑展品之間感覺很好。

　　紐約當文青還有個好去處－到蘇活區或雀兒喜區逛藝廊。我個人大推雀兒喜區的藝廊，因為範圍小小卻聚集兩百多家的藝廊，即便花上一整天也逛不完，而且這裡的藝廊比蘇活區的更新潮，作品很超現實與另類，對於喜愛當代、前衛藝術的人來說根本是天堂呀。

　　若有到布魯克林區，Brooklyn ART Library 絕對不能錯過，裡面展示著「Sketch Projec」向全世界招募的速寫本。我在 2011 年也曾參與 Sketch Project 計畫，所以一到 Brooklyn ART Library 第一件事就是把自己的速寫本找出來，一看到自己的作品有種久別重逢的奇妙感覺，我也打關鍵字找了朋友或是隨機陌生人的本子來看，能夠大方的翻閱其他藝術家的速寫本真的是件很過癮的事。

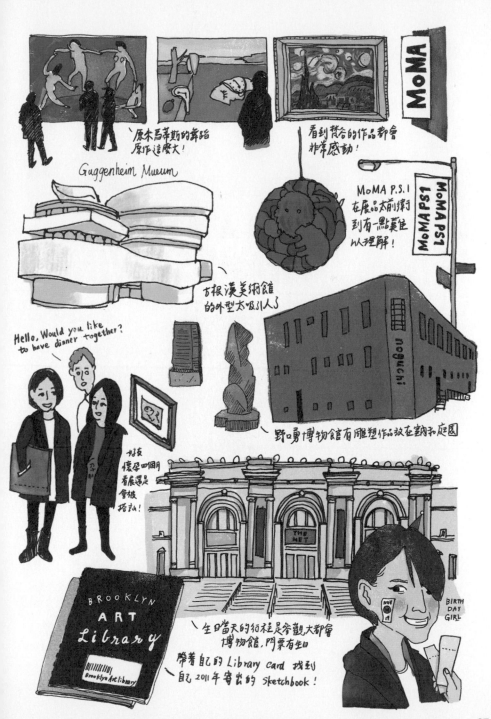

原來馬蒂斯的舞蹈
原作這麼大！

看到梵谷的作品都會
非常感動！

MoMA

Guggenheim Mueum

MoMA P.S.1
在展品太前衛了
到有一點莫名
以理解！

MoMA PS1
MoMA PS1

方根漢美術館
的外型太吸引人了

Hello, Would you like
to have dinner together?

noguchi

野口勇博物館有雕塑作品放在室內和庭園

好友
懷孕四個月
看展還是
會被搖動！

BROOKLYN
ART
Library
Brooklyn Art library

THE MET

BIRTH
DAY
GIRL

NOV
17

生日當天的行程是參觀大都會
博物館，門票有生日

帶著自己的 Library card 找到
自己 2011年寄出的 Sketchbook！

97

第一個美國感恩節

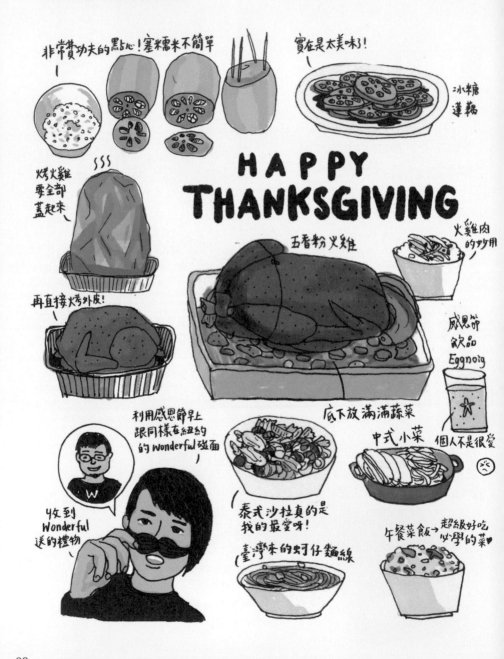

非常費功夫的點心!塞糯米不簡單

實在是太美味了!

冰糖蓮藕

烤火雞要全部蓋起來

HAPPY THANKSGIVING

五香粉火雞

火雞肉的妙用

再直接烤外皮!

感恩節飲品 Eggnoig

底下放滿滿蔬菜

中式小菜

個人不是很愛

利用感恩節早上跟同樣在紐約的 wonderful 碰面

收到 Wonderful 送的禮物

W

泰式沙拉真的是我的最愛呀!

臺灣來的蚵仔麵線

午餐菜飯 → 超級好吃必學的菜

這趟紐約行住在大學好姐妹小睿家，因為有她和她老公熱情的招待與照顧，讓我吃好、住好，還讓我能快速的認識紐約。說到吃，就必須提到我這個好姐妹的手藝，以前只能看到她分享在社群網站上的照片而流口水，不管是臺菜、上海菜、臺灣小吃或功夫菜都難不倒她，我們都尊稱她為「寶師傅」。在紐約沒有外食的日子，我每天最期待的就是窩在廚房，看她今天要變出甚麼好料，也順邊學習這做法。

　　感恩節餐桌上會出現的烤火雞，有寶師傅在自然也不用擔心。感恩節前我們早早就先到超市採買，看到冷凍櫃裡火雞一字排開，尺寸大小差很多，有的火雞大到我都懷疑烤箱塞不進去或烤不熟，太驚人。是說要把火雞烤熟不難，但要烤出外皮酥、肉多汁的確不容易，寶師傅的祕訣就是：放入烤箱前要用鋁箔紙做成一個可以罩住火雞的蓋子，將火雞完整包住，先讓火雞以中低溫半蒸半烤的方式先熟透，最後才把鋁箔紙打開，以高溫將整隻火雞烤至外皮金黃酥脆狀，火雞肉吃起來多汁軟嫩。

　　除了烤火雞，寶師傅還帶著我一起做冰糖蓮藕，這功夫菜做起來可真不容易呀！先是要將蓮藕洗淨，頭端預留 3 公分處切開，清潔乾淨後以搖晃蓮藕的方式慢慢的把糯米塞飽塞滿，再將蓮藕蓋子蓋上後，用牙籤斜插入蓮藕固定後下鍋煮到糯米熟透，再加入冰糖煮 3、4 小時至湯汁濃稠，放涼、切片、上桌就是過節最棒的甜點。在超市發現感恩節會喝一種飲品－蛋奶酒 Eggnog，主要成份為牛奶、奶油、雞蛋，再加入糖、肉桂、香草等香料，可以直接飲用或加酒，有朋友非常喜歡，但我不愛肉桂因此只淺嚐一口試味道。

　　感恩節的意義在於團聚，能夠來到紐約跟好友一起做菜、一群人一起吃飯說笑、一起討論黑色星期五去 outlet 的購物路線、一起蹲在烤箱前等烤火雞出爐，再一起為烤火雞色香味俱全的完美狀態驚呼，這真是幸福又開心的時刻！

美食大熔爐

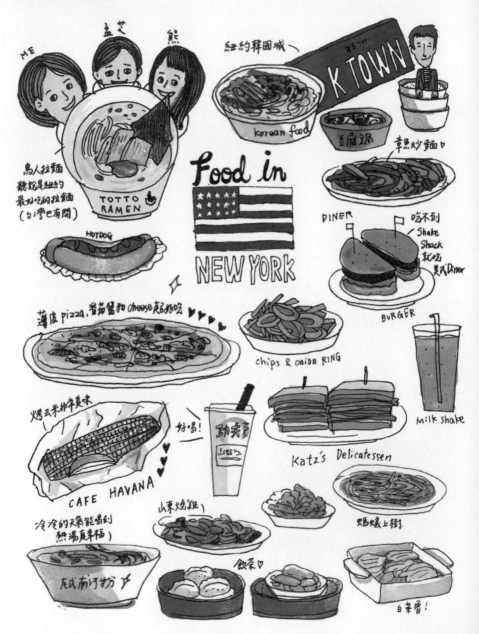

ME　孟芝　熊

鳥人拉麵
聽說是紐約
最好吃的拉麵
(台灣也有開)
TOTTO RAMEN

紐約韓國城
K TOWN
33TH
korean food
豆腐鍋
章魚炒麵♡

Food in
NEW YORK

HOTDOG

DINER
吃不到
Shake
Shack
就吃
美式Diner
BURGER

薄皮pizza,番茄醬扣cheese最好吃♥♥♥

chips & onion RING

Milk shake

烤玉米排好美味

好喝!
勁寶茶

Katz's Delicatessen

CAFE HAVANA

冷冷的天氣能喝到
熱湯真幸福

越南河粉

山東燒雞

飲茶♡

螞蟻上樹

白菜蛋!

100

「Daya, 你覺得紐約好在哪裡呀？」從紐約返回倫敦後，朋友總愛問我到底喜歡倫敦還是紐約，想知道我眼裡的紐約好在哪裡。「紐約地鐵比倫敦的便宜好多」、「紐約的東西都好好吃」，話一說完朋友立刻翻我一個白眼，叫我可以不用再去紐約玩了（笑）！紐約食物是真的很好吃嘛～

紐約的飲食文化反映著城市的多元文化，你能很輕易在此找到非常道地的異國料理，口味道地、價格實惠。這次來紐約嘗試了各國料理，在紐約法拉盛中國城吃了飲茶、燒臘、臺式熱炒、越南河粉，在韓國城吃石鍋拌飯、辣章魚炒麵，在皇后區吃美味得義大利薄皮比薩、美式漢堡，在紐約街頭吃餐車、熱狗堡，還特地找了遊客必吃的 Katz's Delicatessen 牛肉三明治、鳥人拉麵、Cafe Havana 烤玉米，想念臺灣時，還能很輕易的找到雞排、COCO 珍奶，紐約食物真是讓人太滿意了。

紐約甜食也是不遑多讓，我這個螞蟻人在拜訪紐約之前，甜點必吃清單就有 Juniors 跟 The Cheesecake Factory 的起司蛋糕、Lady M 的千層蛋糕、Rice To Riches 米布丁跟慾望城市裡凱莉最喜歡的 Magnolia Bakery Cupcake。偶然從朋友那裡得知，還有一個令他念念不忘的可頌甜甜圈 CRONUT，這個甜點僅在 soho 區 DOMINIQUE ANSEL BAKERY 販售，因為製作困難，所以每天僅限量兩百個，即便住在紐約也不一定吃過。我心想，感恩節在即，就算限量還是想買來跟朋友分享，沒想到迎接我的是一連串的考驗（苦笑）。

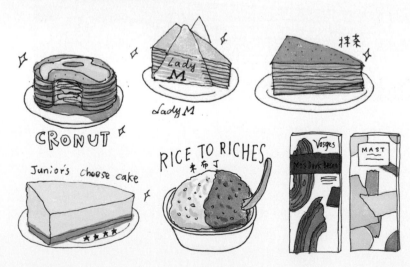

第一次前往 DOMINIQUE ANSEL BAKERY 無功而返，店員提醒我可頌甜甜圈會在開店前二十分鐘內被買光，要早上還沒開店前就來排隊。隔天感恩節一早，我便在零下 3 度的戶外排了一個多小時的隊，等我終於進到店面，準備要豪氣點六個可頌甜甜圈（一個要價 5 塊錢美金），店員悠悠地說「一人限購兩個喔」蝦咪！排老半天才發現居然限量。問店員「我可以再排一次再多買嗎？」店員又悠悠地說「你可以試試，但通常都會賣完。」於是我只能默默付錢，拎著僅有的兩個可頌甜甜圈回家。可頌甜甜圈一口咬下會先吃到甜甜圈的酥脆外皮，接著感受到糖粉與海鹽顆粒在嘴裡融合，接著才是可頌和甜而不膩的卡仕達奶油醬一層一層的鬆軟綿密口感，實在太好吃、太神奇，早上的辛苦都煙消雲散！這是繼 lady M 之後，又一個好希望能引進臺灣的甜點。

　　紐約就如同我想像的一樣豐富、多元又有趣，雖然我還是比較愛倫敦一點（笑）！終於，我的紐約印象不再只是那些好萊塢電影裡的大樓、地標，現在還有許多美好片刻會永遠記在心裡的，像是看見 MoMA 裡的「星夜」、大都會博物館裡的梵谷自畫像、古根漢博物館裡的康丁斯基作品時的激動心情，像是被百老匯芝加哥歌劇的場景走位驚艷，像是望著布魯克林大橋上的點點燈火目不轉睛，還有與朋友們在紐約漫步的珍貴回憶。

Reykjavík

冒險王的絕美風景 · Reykjavík 雷克雅維克插畫風景

「我們什麼時候還要再回來呀？」在抵達冰島的第一天，我便這樣問同行的好友，冰島的魔力在於你還沒離開就開始想念。冰島擁有最豐富的自然景觀，除了最令人趨之若鶩的極光、瀑布、火山、冰河湖、萬年冰川，沿途的景色也美得無與倫比，一路上我都努力睜大眼睛，深怕一眨眼就會錯過精彩的片段。在冰島機場看到的一句話 I believe in the life of the grasses and spring without end- Steinunn Sigurdardóttir （我相信的生活是鬱鬱蒼蒼而充滿生命力的）對準備結束壯遊旅程的我來說，這是最棒的提醒與鼓舞！

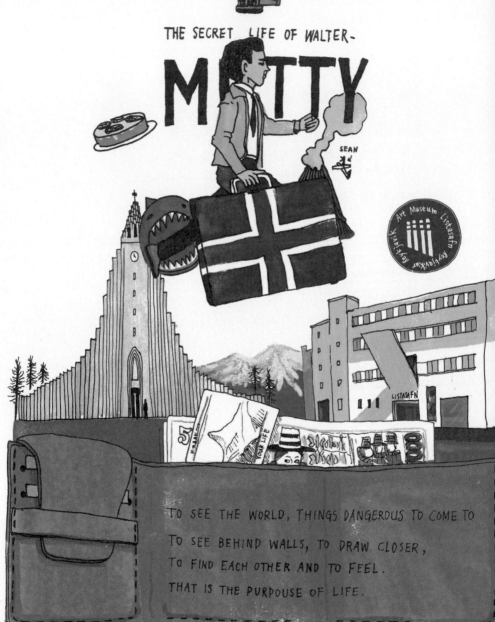

白日夢冒險王

　　我對冰島最主要的印象是來自電影《白日夢冒險王》。這部電影在倫敦上映時，是到倫敦找工作的第九個月，一段人生很低潮、隨時想放棄努力的時期，因為用盡全力爭取來的全職工作機會，都因為簽證問題或是能力超出他們預期而被婉轉拒絕，在倫敦的這九個月只能找短期設計工作或靠接案維生，即便身邊的人肯定我的能力，共事的主管也主動為我寫推薦信，但這一路走的心力交瘁。

　　直到看完《白日夢冒險王》後，被電影裡的一句話給深深打動著「To see the world, things dangerous to come to, to see behind walls, draw closer,to find each other and to feel. That is the purpose of life. 」**開拓視野，突破萬難，看見世界，貼近彼此，感受生活，這就是生活的目的** 「是呀！我是跳脫舒適圈、正在感受生活與看見世界呀！」那一剎那，對於自己的現況突然感到釋懷。

　　《白日夢冒險王》不僅讓我想起出國工作的初衷，也讓我對冰島的絕美又壯觀的景色印象深刻，看完電影後一直心心念念著冰島，希望有一天能夠親自拜訪。但冰島旅行費用可不便宜，比起去歐洲其他國家旅行，費用足足多了兩至三倍，就連早已習慣倫敦高物價的朋友都叫苦連天。算了算身上的錢大概只夠在倫敦多待一、兩個月，猶豫了許久，決定提早離開倫敦，把這錢拿來旅行，因為我知道這趟 30 歲前的壯遊需要一個完美的結局。

　　出發冰島的前一天，我跟朋友剛結束布達佩斯的旅程，深夜 11 點才抵達倫敦，清晨 6 點多就要再出發到冰島，我們索性直接在附近的機場旅社住一晚。當飛機快到冰島首都雷克雅維克時，耳邊自動響起 Jose Gonzalez 和 sigur ros 的音樂，身體跟眼皮即便因為長時間旅行而疲憊不堪，但再也不願闔眼睡覺，因為我就要踏上這塊夢想好久的國度－冰島。

路邊發現有趣的臉

冰島不容錯過的旅遊行程

　　冰島對於觀光的相關配套措施執行的非常完善，玩法除了可以自駕到處趴趴走外，對於開車技術不熟練的人，不管是想看極光、騎冰島馬看火山、泡藍湖、爬千年冰川等等，只需要跟旅客中心或是入住的飯店或青年旅社訂購你所需的行程，日期一到就會有車子準時在飯店門口接送你去探險，回程亦會準時地送你回到市區任何一個地方，真的超方便呀！雖這樣說，我在冰島時還是默默地下定決心回臺灣要好好練車，下次再訪冰島一定要用自駕的方式好好的感受這個夢幻國度。

極光團 Northen Light

若是九月到三月拜訪冰島的朋友，一到冰島如果遇到好天氣一定要趕緊訂極光行程。因為極光可遇不可求，要盡量把握每個晚上的機會，如過第一次追極光沒看到，這裡的極光團會有一次免費的機會讓你再參加。

藍潟湖 Blue Lagoon

藍潟湖大概是來冰島沒有人會錯過的行程，藍綠色的溫泉不僅舒服還非常美。因為離機場很近，許多人會把這個行程安排在剛抵達或準備離開冰島時，很推薦下午前往，不僅能看到在四周散散步，還能邊泡溫泉邊看夕陽。

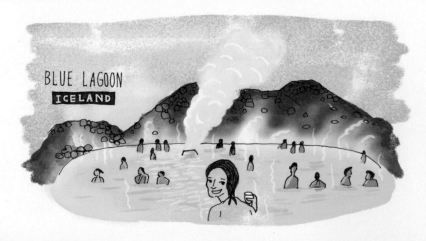

冰河健行、冰壁攀岩 Glacier Tour

能行走在萬年冰川、近距離觀察冰河各種樣貌
也是冰島吸引人前往拜訪的一大特色，大多數
人會選擇比較輕鬆、安全又能看到多樣冰川地
形的冰河健行，若覺得健行太輕鬆、想挑戰自
己的體力則可以選擇冰壁攀岩行程，但醜話說
在前，攀岩完會酸到手抖、腳抖喔！

金圈 Golden Circle

若拜訪冰島時間有限，需要抉擇參加哪一個
路線的一日團，也許可以跟我一樣，選擇冰
島最受歡迎的行程－金圈，因為這個路線
拉車時間比較短，且停留許多冰島著名的
觀光景點：間歇泉 Strokkur、歐美板塊交界
Geysir geothermal area、黃金瀑布 the waterfall
Gullfoss、前冰島國會所在的辛格維利爾國家
公園 Thingvellir National Park 和參觀當地溫室
番茄農場 Friðheimar。

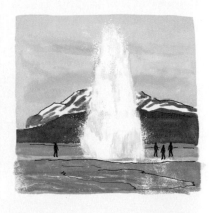

騎冰島馬走火山 iceland horse riding

在冰島的旅程中必定會注意到一副怡然自得、
與世無爭、自由生活在原野的冰島馬，即便是
飼養的冰島馬也鮮少進到馬廄生活。冰島馬不
高但很強壯、耐寒，牠們的性格很溫厚友善、
容易馴服及控制，所以在經過教練簡單教學
後，自己騎乘冰島馬漫步其實不會太困難。在
冰島馬的背上用截然不同的角度和移動方式看
風景，真的很享受呀！

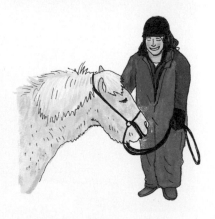

如夢似幻極光之旅

　　冰島是一個任何季節來到都能看到絕美景色的國家，而我們選在二月初前往，除了因為被剛看完的《白日夢冒險王》燒到，也為了實現一直以來看極光的夢想。

　　極光又稱作歐若拉（Aurora），北歐神話中掌管北極光的女神，自古人們便流傳：「若是見到了歐若拉，就可以遇見幸福」。若極光是大自然賜給人類的禮物，歐若拉就是帶給人們希望與期盼的女神了。但美麗極光可遇不可求，不少朋友即便是在九月到三月最適合觀看極光的月份拜訪冰島，追了極光十幾天，仍因為天候不佳或暴風雪等因素與極光失之交臂。我到冰島的第一件事就是直奔遊客中心訂當晚的極光團行程，然後一直猛盯著極光預測 app，默默祈禱老天賞我一個極光大爆發吧。

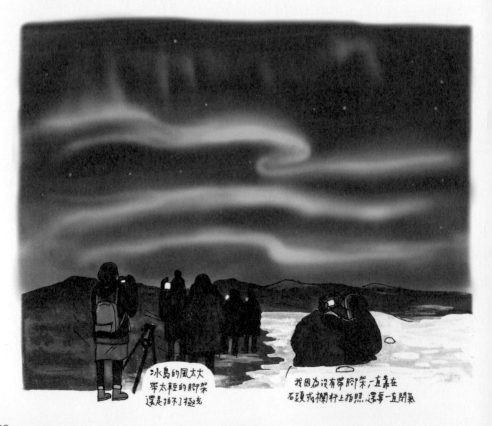

冰島的風太大
帶太輕的腳架
還是拍不了極光

我因為沒有帶腳架,一直靠在
石頭或欄杆上拍照,還要一直開氣

晚上九點在青年旅一樓等巴士來接，上車後領隊沿途介紹首都雷克雅維克的景點和冰島的特色，她說冰島天氣很不穩定，甚至一天能經歷四季，當地人有句話是「如果對現在的天氣不滿，就多等五分鐘吧」，所以看極光實在太看運氣了！巴士一路開往空曠無光害的地方開，一旦有追極光人發現極光蹤影就會互相通報，很幸運的我們很快就收到消息，車上每個人的激動心情全寫在臉上。下車後發現四周早已站滿人，果然消息很流通（笑），朝著人群拍照的方向望去，有一道越來越清楚的綠色雲霧飄在天空，「啊～～是極光！」看到的當下真的不敢相信自己的眼睛，覺得好不可思議、好想尖叫呀！

　　極光一般是很難用肉眼很清楚的看到全貌，要看到極光絢麗多變的面貌只能透過相機，於是我將相機的光圈開到最大、焦距調成無限遠、iso 調到 800，按下快門時閉氣並穩住身體，等待螢幕再度亮起。一整晚，極光盡情地在天空舞動著，為了看清歐若拉每一分每一秒的多變姿態，又因為冰島風大，小型腳架根本頂不住，我就整晚就靜靜地蹲靠在石頭邊或欄杆上猛按快門，而每次螢幕出現的極光樣貌都讓我好驚艷！那一晚我們移動了兩個主要據點，看見滿天星星和盡情舞動的極光，我們一直望著天空直到極光漸漸散去，一行人才心滿意足地離去。上車後領隊說「你們真的非常幸運，碰上近期最大的極光，但我們將要做一件奢侈的事，就是窗外有極光，但我們不停下來！要準時讓大家回飯店！」

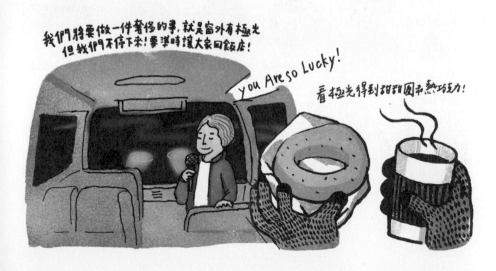

我們將要做一件奢侈的事，就是窗外有極光，但我們不停下來！要準時讓大家回飯店！

You Are so Lucky!

看極光得到甜甜圈和熱巧克力！

正如同領隊說的，我們真的很幸運。會這樣說是因為抵達青年旅館 Hlemmur Square 時，偶然遇到一位也是當天剛從倫敦到冰島玩的臺灣男生，在聊天時正巧問他有沒有要去看極光，結果他把看極光的行程安排在第二天，但極光就在我們那晚大爆發之後就再也沒有出現過了，每天就看著這個臺灣男生從滿心期待再到失望。沒辦法！冰島的天氣實在是太難以捉摸，即便出發前極光預測是大爆發，也有可能在出發前或是路途中就完全沒動靜。

　　我常在想，要是沒有在第一晚就去看極光，我整趟旅程可能也就沒有機會見到極光美好的樣子，也無法實現看極光的夢想了，那會是多麼的惆悵與不甘心呀。終於明白為什麼人家會說看到極光的人就可以遇見幸福，因為極光是如此難以預測，當它來到你的面前時，你必定會有滿滿的幸福感和無限的感激。

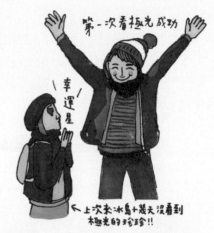

第一次看極光成功

幸運星

← 上次來冰島 + 聊天沒看到極光的珍珍 !!

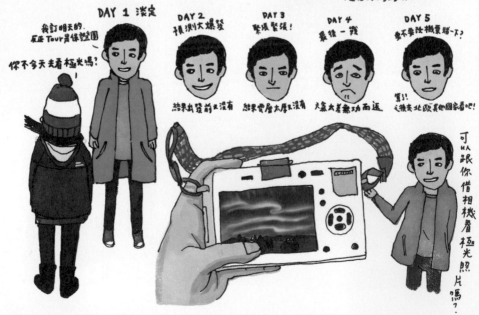

DAY 1 淡定

我訂明天的。反正 Tour 是保證團

你不今天去看極光嗎 !

DAY 2 預測大爆發

結果出發前又沒有

DAY 3 緊張緊張 !

結果雲層太厚又沒有

DAY 4 最後一戰

天氣太差無功而返

DAY 5 要不要改機票呢~ ?

靠 ! 這樣去北歐其他國家看吧 !

可以跟你借相機看極光照片嗎 ? 馮 ?

挑戰身心意志力，冰壁攀岩

在報名行程時，因為同行友人曾嘗試過冰河健行，她覺得選擇一樣的行程有點無聊且沒有挑戰性，於是討論之後決定嘗試更昂貴（29900克朗）、更進階、更累、更痠痛的冰壁攀岩（苦笑）。

接駁巴士上除了我和我朋友，其他人都是參加冰河健行，在中繼站休息時，教練還先特別帶我們去挑選最合腳的冰爪鞋，因為冰壁攀岩比冰川健行更需要確保設備的安全。

到達 Mýrdalsjökull 冰原後，總算看到要一起進行冰壁攀岩的夥伴，加我和朋友總共也才四個人。教練帶著我們確認完所有裝備與介紹操作方式後，我們就跟著他慢慢地往冰原的內部移動。在冰上走路真是很滑，一個不小心就會站不穩而滑倒，因此每一步都必須將冰爪用力踩入冰塊裡才能確保安全。教練一邊介紹冰河地形，一邊物色我們等一下要練習的冰壁。

當我看到要練習的冰壁時，倒抽了一口氣。天呀，幾乎要兩、三層樓高，也太可怕了！

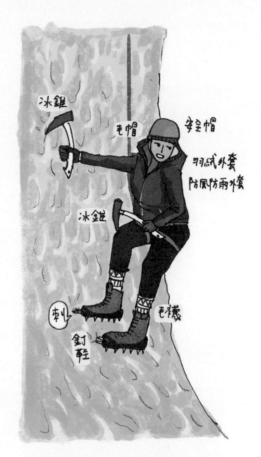

我們先兩人一組用手上的冰錐和腳上的冰爪練習水平移動，接著繫上安全繩練習攀爬技巧，這攀岩一樣都要雙腳踩穩後雙手再慢慢往上移動，只是冰壁攀岩最困難的是冰太硬，冰錐和冰爪要敲進冰裡非常不容易，一旦沒卡住就很容易掉下來功虧一簣。等大家都練習完冰壁攀爬技巧，再來就是我們的最終挑戰－冰洞攀岩。

　　教練挑的冰洞比練習的冰壁還要高（抖）！他先將安全設備安裝好，接著示範如何下到冰洞裡再爬上來，看教練咻咻咻的五秒鐘就到底，但換我上場時，根本站不穩，費了好大的力氣跌跌撞撞才下去，那時體力都耗盡一半，但我還要爬出冰洞呀！用稍早練習的方法，左腳刺、右腳刺、左手捶、右手捶，一步一步緩緩向上，雖然一度雙腳因用力過度而不停顫抖，但也只能咬牙繼續前進。當我爬出洞口時，早已全身痠痛、雙手也凍到沒知覺，可是心裡卻是雀躍的，因為由冰洞往上爬的過程就像是一個具體又象徵性的離開人生低潮，即便又累又冷、雙腳發抖，還是用盡全身力氣的向上前進，就像我的人生必需要繼續前進……

　　回程經過史可加瀑布 Skógafoss 時，看見一座又大又完整的彩虹，這無疑是辛苦過後最棒的獎勵，謝謝冰島一路帶給我們的驚奇與感動。

還沒爬所以還笑得拙

爬完累爆！

但很有成就感呀！

下去洞裡還蠻可怕的

冰島貴鬆鬆，該怎麼吃？

出發冰島前朋友耳提面命一定要帶泡麵去，因為冰島物價是出了名的高，即便我們早已習慣貴貴的倫敦花費，看到冰島的物價還是忍不住倒抽一口氣，還好我們有認份的一路帶著泡麵旅行到冰島（笑）！

來冰島若要省錢就絕對要先認識冰島明星吉祥物 Bonus 小豬超市！這間號稱全冰島最大最便宜的超市雖然換算臺幣也還是貴，但比起外食，在超市買食材回去青年旅館煮還是省很大，我們都會去買煮泡麵的配料（很重要）和每天的早餐食材。來到小豬超市可以順便買一罐可口可樂來喝喝看，據說冰島的可樂是用冰島當地優良的冰島水製造。

位於舊港附近有一個歷史悠久且非常有名的熱狗攤 Bæjarins Beztu Pylsur，從 1937 年創立至今，雖然攤子看起來不起眼，但每次經過都被絡繹不絕的排隊人潮給嚇到，我猜幾乎來冰島玩的遊客都人手一支，這讓本來對熱狗實在沒什麼興趣的我，也忍不住跟風去買一個來試試。熱狗堡裡的佐料可以自己選，有生洋蔥、炸洋蔥、番茄醬、黃芥末醬、和美乃滋，我不挑食所以點一個統統都有的。當我大口咬下卻下一跳，口感是好吃的但是味道充滿羊騷味我實在不能接受，問了店員後，證實這是由羊肉製成的熱狗，喔～聽完我整個胃口都沒了。

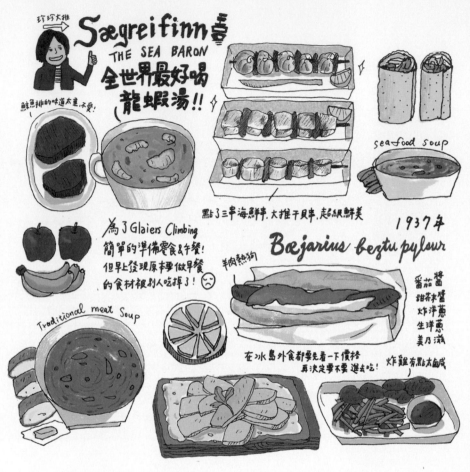

珍珍大推 → Sægreifinn 需
THE SEA BARON
全世界最好喝
龍蝦湯!!

鯨魚排的味道太重,不愛!

點3三串海鮮串,大推干貝串,超級鮮美

sea food soup

為了Glaiers Climbing
簡單的準備零食&午餐!
但早上發現原本要做早餐
的食材被別人吃掉了!☹

羊肉熱狗

1937年
Bæjarins beztu pylsur

Traditional meat Soup

番茄醬
甜芥末醬
炸洋蔥
生洋蔥
美乃滋

在冰島外食都要先看一下價格
再決定要不要進去吃!

炸雞有點太鹹

　　還有一間遊客必定會造訪的海上男爵（THE SEA BARON），他們擁有被稱作「全世界最好喝的龍蝦湯」。龍蝦湯一喝果然名不虛傳，味道濃郁卻仍能感受到其中的層次，只可惜龍蝦湯實在太小碗、蝦肉也寥寥可數，會讓人喝的意猶未盡卻又捨不得再點一碗。店內還有販售鯨魚排和各式海鮮串，菜色會隨當日魚貨而變動，想吃什麼就直接從冰中挑選點餐，現烤海鮮串非常美味，但鯨魚排就還好，口感好像嚼不爛的牛肉。

　　雖然冰島物價真的很不可思議的貴，大部分我們都自己煮，但還是建議可以挑幾餐吃吃外食，前提是要先做一點功課，不然吃到又貴又難吃的餐廳真的會捶心肝。

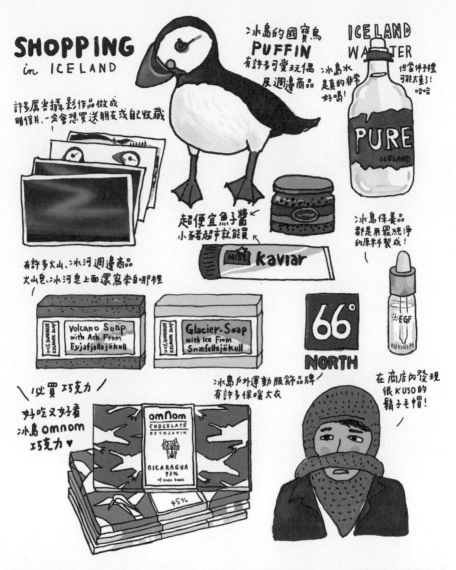

SHOPPING in ICELAND

冰島的國寶鳥 PUFFIN
有許多可愛玩偶及週邊商品

ICELAND WATER
冰島水是真的非常好喝!
但當伴手禮可能太重了!哈哈

許多厲害攝影作品做成明信片,一定會想買送朋友或自己收藏!

PURE ICELAND

超便宜魚子醬 小豬超市就能買

Mini kaviar

冰島保養品都是用最純淨的原料製成!

EGF HUDDRUM

有許多火山、冰河週邊商品 火山皂、冰河皂上面還寫來自哪裡

Volcano Soap with Ash From Eyjafjallajökull

Glacier-Soap with Ice From Snæfellsjökull

66° NORTH

必買巧克力
好吃又好看 冰島 omnom 巧克力♥

omNom CHOCOLATE REYKJAVIK
NICARAGUA 73% of cocoa beans
45%

冰島戶外運動服飾品牌 有許多保暖大衣

在商店內發現很 KUSO 的鬍子毛帽!

　　雷克雅維克大街上的商店超級好逛,店面大多設計的很好看,還有最吸引我的北歐風設計商品,只是都貴到下不了手(苦笑)。來冰島玩我完全沒有編列購物的預算,因為全部都拿去參加各式旅行團,所以只能挑精美的明信片寄給親友。不過可以在小豬超市買管狀魚子醬,或是在離開前到冰島機場免稅店買火山 / 冰河周邊商品、藍潟湖保養品、各種巧克力、羊毛製品等,把冰島克朗花光光。

Setouchi

自然與藝術・Setouchi 瀨戶內市插畫風景

某次聚會被問到：「你近期投資在自己身上最值得的東西是什麼？」
我不假思索地回答：「一趟瀨戶內海藝術祭旅程。」對於喜歡旅行
也熱愛藝術的人，瀨戶內海藝術季絕對是不能錯過的。不僅能從跳
島旅行中感受島內獨特的自然人文景觀，還能穿梭在劇團表演、傳
統祭典活動或來自世界各地的藝術作品之間。

說走就走，瀨戶內國際藝術祭

　　從 2016 年的春天不停看到身邊的朋友在瀨戶內海打卡，頻率高到讓我覺得事有蹊蹺，原來三年一度的瀨戶內海國際藝術祭（Setouchi Triennale）正在舉行，這個藝術季是從 2010 年開始，以瀨戶內海小島們為舞臺所舉辦的當代藝術國際藝術節。曾在書上看過瀨戶內海藝術祭和越後妻有大地藝術祭的相關介紹，這兩個藝術季都用最不著痕跡、最自然的方式將藝術融入在地生活，藝術品會被設置在老屋、海邊、山林或收成完的農地上等，藝術的存在是渾然天成而貼近人群的。

　　「我要去瀨戶內海國際藝術祭，三年才一次怎麼可以錯過！」就在藝術祭秋季期開始前，因為看了藝術季的精美網站和幾篇文章分享而腦波弱，便匆匆地做了這個決定。因為決定的突然，要訂到理想的機票、住宿並妥善的規劃跳島行程幾乎是不可能，還好老天讓我發現風尚旅行還有最後兩席由《小島旅行》作者林凱洛帶隊的瀨戶內海藝術祭團，從不跟團旅行的我被他們的細心規劃與妥善安排給吸引，就讓這次的藝術祭由專家帶我玩吧！

瀨戶內海藝術大補帖

　　瀨戶內藝術祭主要展出場地就在瀨戶內海大大小小的島嶼上，主要的島嶼有 12 個，這次除了每天進出的高松和宇野港外，我們還拜訪大家耳熟能詳的直島、豐島、小豆島，以及男木島、女木島和犬島。瀨戶內藝術祭分春、夏、秋三個時段，參展作品略有不同，所以要看完全部的作品可能有點難度，所幸這次由專業的凱洛帶隊，在五天的行程裡我們幾乎走遍本次藝術季最有看頭的藝術作品。

　　這次旅程將大竹伸郎的四件作品都蒐集到，無論是《家計劃－ Haisha》、《女根》、《針工廠》或《直島錢湯》都呈現非常截然不同的樣貌。王志文老師的《橄欖之夢》使用了臺灣傳統的竹編手法去編製，我們一夥人或躺或坐的在此感受陽光與微風穿梭在其中。草間彌生鮮豔的《黃色南瓜》作品設置在海邊，無疑是直島最受歡迎的地標之一。藤本壯介的《直島展覽館》像是一顆在海邊發光的鑽石。宮島達男的《家計劃－ Kadoya》與直島居民合作，在室內設置 125 個 LED 計數器在水面明滅閃爍，數字和閃爍速度都是由居民決定。《海鷗的停車場》設置在海堤邊，隨著海風搖曳好可愛。林舜隆老師的《國境之界》用砂石與糖貼成的小孩雕塑在海邊一列排開，隨著風雨的風化侵蝕，可以看見裡面是一朵朵盛開的玫瑰。

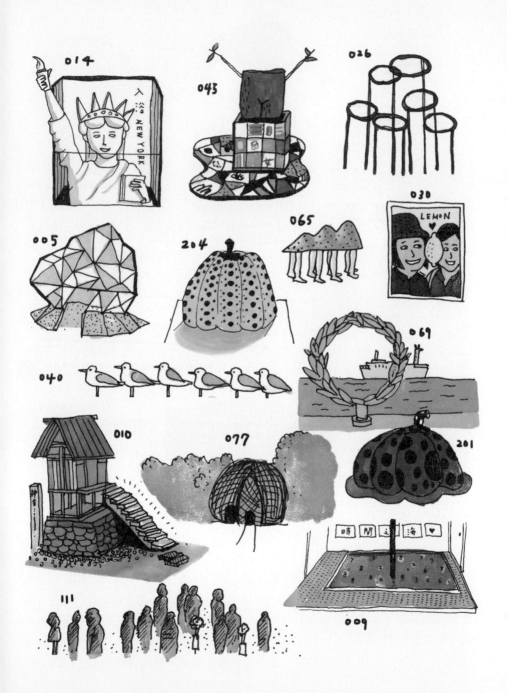

014

045

026

030

LEMON

005

204

065

040

069

010

077

201

時間之海

009

111

119

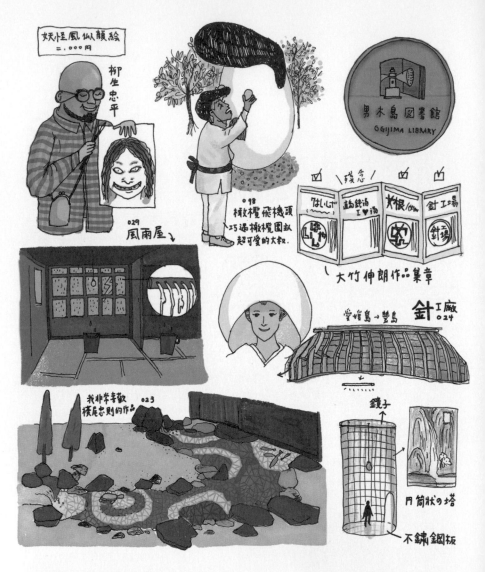

《暴風之屋》裝置藝術作品設置在豐島一間百年老房子裡，進到屋裡席地而坐不久，便聽到閃電雷鳴及颱風一般的呼嘯風聲，窗外正大雨滂沱的，屋內有兩個水桶滴滴兜兜，我們在此身歷其境的感受小島居民的風雨日常。豐島《橫尾館》由一片紅色玻璃開啟序幕，橫尾忠則的畫作與建築師永山祐子的場域在此完美的結合，以日常、生死、慾望為題，發揮在畫作、庭院裝置和圓筒塔裡。拜訪小豆

島《橄欖飛機頭》這件作品時，巧遇那座橄欖園的主人，一位非常有親和力又支持藝術的大叔，那天他不僅跟我們這群遊客一同嬉鬧拍照，平常他也親力親為的到園裡維護藝術裝置，真的很令人感動。

　　小豆島的土庄町街道錯綜複雜，據說是因為中世紀要防止海盜入侵而故意設計的，藝術團體 MeiPAM 就將「迷路街道」的住家民宅改裝成不可思議的幻想空間。MeiPAM3 號館是一個兩層樓的建築，還沒進去之前只覺得這房子的窗戶構造好奇特，才走進到室內就忍不住驚呼，外表看似正常的老房子，裡頭完全顛覆房子本來的結構，牆壁、地面、窗戶、天花板完全失去界線，我們像是行走在高高低低、白色不規則形狀的冰洞中，整個體驗非常有趣。另一個是由煙草店改造而成，看似普通的民宅裡面卻像迷宮一般，看似大門卻不能開啟，通往別的房間會從衣櫃門走出來，錯置的空間完全顛覆家居印象和生活習慣，真的好神奇！MeiPAM 5 號是柳生忠平的妖怪繪圖，位在著名餐廳「島メシ家」的旁邊，購票完他們會給一個 LED 燈，因為展區是一片漆黑，只能用這微弱的燈光去發掘隱藏在建築物各個角落的妖怪們，幸運的我們還遇到妖怪畫家柳生忠平本人。

　　這次五天的時間一口氣看了七、八十件大大小小的作品，不僅作品質量兼顧，更難能可貴的是即便是國外藝術家的作品，仍能深刻感受藝術的在地意義，這些作品不僅呈現在地特色，還與島上空間和生活關連。整個藝術季的出發點正是為了用藝術讓一片人口大量流失的土地能夠再產生新的可能性與生命力，而親自走一回也才會明白為什麼來過瀨戶內海的人都如此大力推崇。

以大自然為展品的豐島美術館

　　拜訪豐島的這一天，我們早早就從高松出發，抵達唐櫃港後，我們先快速地參觀幾個靠近港口的作品，接著就搭上巴士前往豐島美術館。當車子行駛在彎曲的沿海公路，我還在為眼前瀨戶內海的碧海藍天驚艷不已時，山坡上迎來的是一片金黃色的層層梯田、翠綠草地，和一大一小像是不小心掉落在山林裡的飛碟又像是巨大水滴的豐島美術館。這座擁有美麗流線的美術館是建築師西澤立衛與藝術家內藤禮聯合創作的，他們將豐島的和緩、靜謐融入在建築中，即便外型如此超現實但一眼望去竟是這般的協調。

　　循著步道慢慢的往美術館入口走去，由於藝術季人潮眾多，為了讓體驗感受更好而限制館內的人數。當我脫掉鞋襪，一腳踩進豐島美術館的那刻起，我深刻地感受到「less is more」這個道理的存在。白色弧形的空間中沒有半根柱子，上頭開了兩個大大的洞，從美術館裡望向洞口，有一條飄揚的長絲帶、沙沙作響的樹

鉛筆
↑

葉，和恣意灑落的陽光。豐島美術館彷彿是國王的新衣一般，一件展品都沒有，但空無一物的空間反而讓感官放大而變得更敏銳，行走在期間你會開始留意不曾注意過的空間細微變化，可能是空氣的流動、是水的流動又或者是時間光影的流動，因為「無」而開始感知所有，這種純粹與自然大概是藝術的最高境界吧。

　　任何人進到豐島美術館都會被空間療癒而感到平靜，人們或躺或坐的享受片刻寧靜與空白思緒，而我就是靜靜坐在潔白的地板上，用腳感覺從地板滲起的冰涼，觀賞弧形建築裡的光影變化和洞外的天空和樹，因為美術館裡禁止攝影，於是拿起隨身的紙筆速寫，不過因為拿黑筆畫圖被工作人員要求換成他們提供的鉛筆（糗）。待在豐島美術館裡的時間好像被快轉一般，一轉眼就到了必須離開的時間，下次來訪我一定在此停留更長的時間。

隱身在大自然中的地中美術館

搭船前往直島的路上，凱洛指引我們往地中美術館的方向看去，那片山頭綠樹成蔭，完全無法想像這裡有一座引人入勝的美術館。從港口搭車一路經過黃色南瓜再到李禹煥美術館，終於來到隱身在大自然中的地中美術館。雖然美術館裡面無法拍照，但也因此能夠更專心、細膩的感受安藤忠雄建築的魔力，順著路線走，時而置身在蜿蜒的室內迴廊，時而走在自然光與微風中，地中美術館打破室內與室外、自然與人為的分界。

地中美術館的展品不多，僅展出 Claude Monet、Walter De Maria、James Turrell三位藝術家的作品 ，但每個展間從空間到光線都值得細細品味。展示 Claude Monet 睡蓮畫作的展間有著一片宛如漂浮的天花板，溫和的光線從其縫隙中透出，將全白展襯得神聖又莊嚴；Walter De Maria 的作品放置在挑高的展間中，正中央擺放一個巨大的黑色球體，球體的頂部有個長形天窗，天氣好時能在圓球上看著藍天倒影；James Turrell 是以處理光線與空間著稱的當代藝術家，透過簡單的光線構成讓空間變的奇幻又有趣。地中美術館有一個令人印象深刻的展間，一走進去便可看到環繞四周的椅子及頭上的巨大天井，只需抬頭便能看見外頭雲朵像是在畫框裡恣意悠遊，我望著這片天空一待便是 20 分鐘。除了參觀展間外，絕對要留一點時間坐在庭院看海，瀨戶內海必定會竭盡全力為你洗盡煩憂。

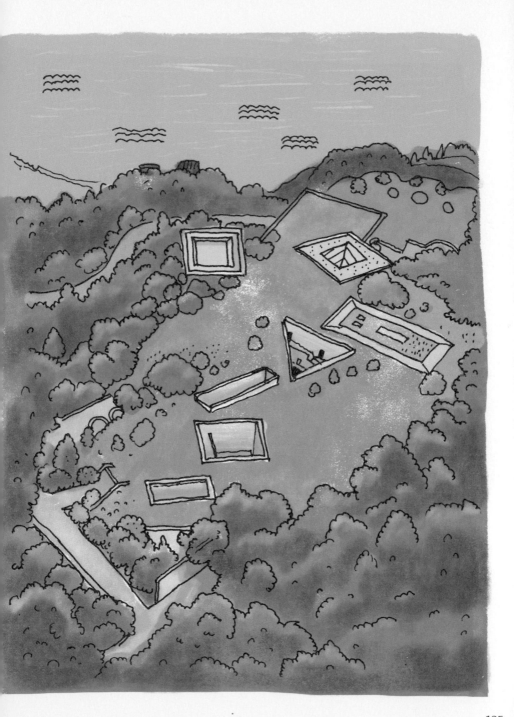

小島食光

　　來到瀨戶內海所在的四國香川縣，絕對要品嚐的就是讚岐烏龍麵（讚岐為香川舊稱）和骨付鳥。抵達高松的第一餐就是到傳統老店－川福本店嚐嚐道地的烏龍麵，原本不是很愛烏龍麵的我嚐了第一口就被又滑又Q彈的口感給收服，搭配醬汁沾著吃簡直人間美味，離開香川前特地在機場帶了兩大包烏龍麵要給親友嚐嚐。另一個必吃的骨付鳥其實就是烤得香脆多汁的帶骨雞腿肉，許多居酒屋都有提供這道料理。我們在高松的最後一晚，就是在居酒屋大口吃著骨付鳥、大口喝著啤酒來慶祝這趟旅程一切順利平安。

　　提到瀨戶內海藝術季的美食地圖，島廚房 Shima Kitchen 必定在名單內，因為餐廳本身就是藝術祭的作品之一，在藝術祭期間若不事先預訂是很難吃到的。這件由安部良設計的作品是希望建造一個讓豐島居民可以彼此交流、談天的地方，島廚房是由豐島當地的媽媽們經營，選用在地當季的食材入菜，餐點新鮮可口。同樣也是藝術季作品之一的 MiNoRi GELATO 也是非常值得一試，使用小豆島在地食材做成的冰淇淋，約有十幾種口味可選，用食物來呈現在地生活風景也是一種藝術表現呀！

　　這趟旅程的最後一餐是在高松丸龜町的まちのシューレ 963 用餐，餐盤中的每一道菜雖然看似簡單卻美味的令人讚嘆。而最有趣的食物嘗試就屬醬油冰淇淋了，香草冰淇淋搭上品質精良的薄醬油，嚐起來甜甜鹹鹹意外的好吃。來到瀨戶內海，別忘了嚐嚐小島上的自然與純粹。

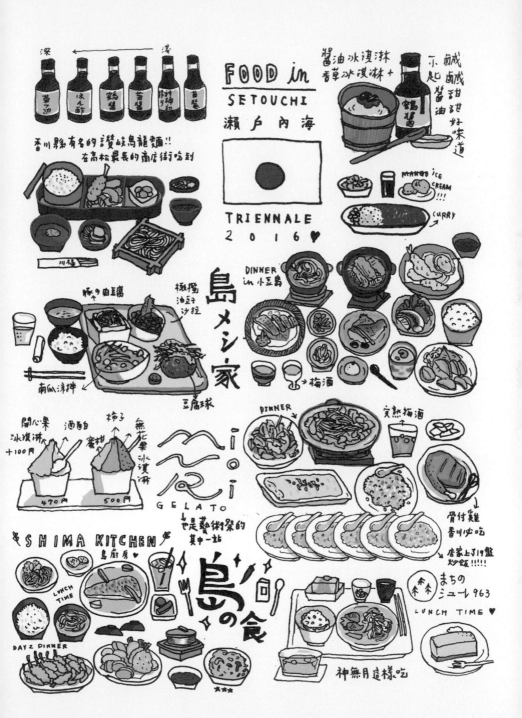

FOOD in SETOUCHI 瀬戶內海 TRIENNALE 2016 ♥

醬油冰淇淋 香草冰淇淋 +

鹹鹹甜甜好味道 不起醬油 鶴醤

MANGO ICE CREAM !!!

CURRY

香川縣有名的讚岐烏龍麵!! 在高松最長的商店街吃到

川鶴

島メシ家

DINNER in 小豆島

豚の田樂

橄欖油豆子沙拉

南瓜涼拌

豆腐球

梅酒

開心果冰淇淋 +100円

酒酌 柿子蜜柑

無花果冰淇淋

470円 500円

niconi GELATO

也是藝術祭的其中一站

DINNER

完熟梅酒

骨付雞 香川必吃

店家上了19盤炒飯 !!!!!

SHIMA KITCHEN 島廚房 ♥

島の食

LUNCH TIME

DAY2 DINNER

まちのシューレ963 LUNCH TIME ♥

神無月這樣吃

絢麗迷人‧Tokyo 東京插畫風景

東京就像一個無敵的濃縮膠囊,滿足現代人對於生活各種缺乏的養分,小時候到東京半自助旅行是為了尋求獨立的證明,即使那時的我還稚嫩的醉心於迪士尼樂園。第二次拜訪東京是為了跳脫煩雜的工作日常,於是第一次與好朋友一同旅行。近期又密集的拜訪兩次東京,神奇的是即便兩次旅程距離僅相隔一、兩個月,但東京永遠的有新的東西可看、可買、可玩。

再忙也要喝杯咖啡

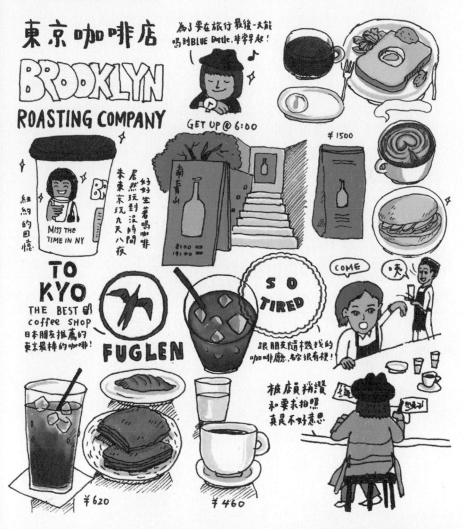

　　我的東京地圖上標示著滿滿的優秀咖啡廳，一直想找機會朝聖，不過因為到訪東京總是行程滿檔，讓我少去許多待在咖啡廳發呆的機會，僅嘗試了紐約來的BROOKLYN COFFEE、舊金山來的 BLUE BOTTLE，還有日本友人大推的 FUGLEN COFFEE，因為時間不湊巧而錯過南青山的 SHOZO COFFEE，下次要繼續探索不一樣的咖啡小店。

どっち都幾～東京街頭美食大抉擇

　　「どっち都幾～今晚你要吃哪一道？」東京就像所有世界一級大城市一樣，擁有各式各樣的餐廳選項，你可以在六本木的旋轉餐廳吃到精緻的義式料理，也能在深夜地鐵站外頭的拉麵攤車吃著熱乎乎叉燒拉麵；你可以大口吃著滋滋作響燒肉，也能小口細細品嚐手工豆腐料理；你可以一早前往築地吃海鮮丼飯當早餐，也能深夜坐在小隔間吃一蘭拉麵當宵夜；你可以跟著人們排隊等待 HARBS 水果千層蛋糕，也能得來速的邊走邊吃小攤販買來的草莓大福；你可以吃著美國來的 SHAKE SHACK 漢堡，也能品嚐到日本道地的天婦羅。東京給了來訪旅人琳瑯滿目的選擇，不管是口味上或是生活方式上的選擇。

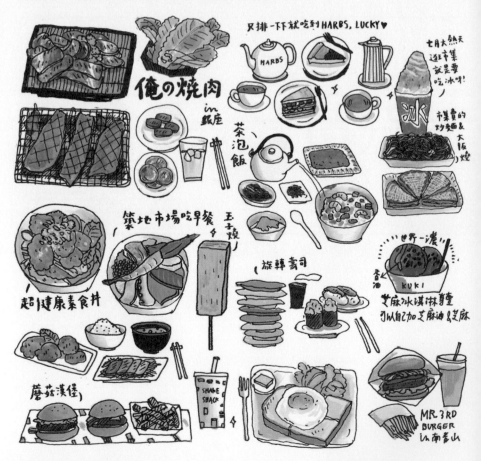

俺の燒肉 in 銀座

只排一下下就吃到HARBS, LUCKY♥

七月大熱天 逛市集 就是要 吃冰啊！

市集賣的炒麵& 大阪燒

茶泡飯

築地市場吃早餐

玉子燒

旋轉壽司

超健康素食丼

世界一濃

醬油 KUKI

芝麻冰淇淋還重 可以自己加芝麻油&芝麻

蘑菇漢堡

SHAKE SHACK

MR. 3RD BURGER in 南青山

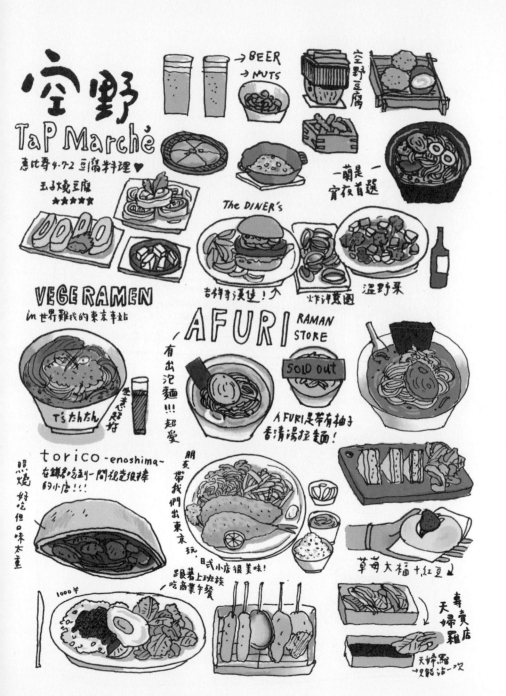

空野
TaP Marche
惠比壽 4-7-2 豆腐料理♥

→ BEER
→ NUTS

空野豆腐

一蘭是
宵夜首選

玉子燒豆腐
★★★★★

The DINER's

吉祥寺漢堡！↗

炸洋蔥圈

溫野菜

VEGE RAMEN
in世界難找的東京車站

AFURI RAMAN STORE

SOLD OUT

有出泡麵！！！
超愛

AFURI是帶有柚子
香清湯拉麵！

T's たんたん
芝麻心超好

torico -enoshima-
在鎌倉吃到一間很棒
的小店！！！

朋友
帶我們
出東京
玩

日式小店很美味！

跟著上班族
吃商業午餐

照燒
好吃但口味
太重

1000半

草莓大福+紅豆

專賣店
天婦羅

天婦羅
一次能沾一次

131

琳瑯滿目的便利商店與藥妝店

　　日本不僅餐廳好吃，就連便利商店的食物也超美味。到日本旅行，每天必定會特地繞去便利商店看看有什麼新東西好買，除了琳瑯滿目的餅乾、糖果、啤酒、冰品、甜點外，最吸引我的還有超華麗的加熱即食品、泡麵、炸物和串燒。在宵夜時段大買特買炸物、串燒、泡麵、啤酒回飯店享用，整個是大滿足呀！如果喜歡 AFURI 拉麵的朋友，可以到日本 7-Eleven 碰碰運氣，找找看他們出的泡麵喔。

出發日本前都會先爬文看看日本必買藥妝有哪些，而這些女孩如數家珍的日本藥妝真是吃掉荷包的大魔王，隨便經過一家藥妝店都會忍不住走進去繞一圈，然後不小心又拎著一袋東西出來。不過有過幾次把努力扛回臺灣的保健食品放到過期的經驗後我就學乖了，除非是早已習慣每天補給的營養食品，不然絕對是意思意思買個一包就收手，這樣才有藉口趕快再來日本玩呀（笑）。

我不是在看展就在往展覽的路上

開始學習藝術設計之後，旅行的重點常是看展覽。東京上野這一區除了有知名的上野動物園，還有美術館林立，從東京國立博物館、國立西洋美術館、東京都美術，到東京藝術大學美術館、國立科學博物館，絕對可以滿足旅人的看展需求。

位在六本木的日本國立新美術館是日本佔地面積最大的美術館，美術館本身就是一座藝術品，不定期展出知名藝術家特展或是日本國展，不僅策展精彩就連禮品販售區也非常值得一逛；21_21 DESIGN SIGHT 不管是建築物或是策展我都非常喜歡，所展出的作品不僅以設計角度和觀點帶給民眾更多想法上的刺激外，還透過互動和體驗讓觀眾產生更深刻的連結。拜訪六本木觀景臺時也不能錯過同層樓的森美術館 MORI ART MUSEUM，策展有趣又多元，有次會田誠的展覽我還被邀請一起跟著藝術家創作，觀眾一起變成創作中的展品，真的是很有趣的體驗。

熱愛平面設計的人，來到東京就不能錯過銀座 ginza graphic gallery（ggg）、Creation Gallery G8，以及六本木 MIDTOWN DESIGN HUB，這三個空間都是以平面設計為主的展覽空間，策展非常用心，展覽常常結合國內外當代大師的平面創作或廣告作品。銀座 ggg 美術館和 G8 算是姊妹藝廊，兩個空間的展覽常會相呼應，或是同一個策展但展出不同項目，建議可以一起排進行程。DESIGN HUB 是一個隱身在 MIDTOWN 裡且非常難找的展覽空間，好幾次都在建築物裡繞呀繞，把地圖翻來翻去依舊遍尋不著，最後在好心店員的指引才終於到達。不過真心建議，若不想掃興，出發前一定要仔細確認展覽內容與時程，我就是一個在黃金週拜訪東京，結果什麼都沒看到的苦主（哭）。

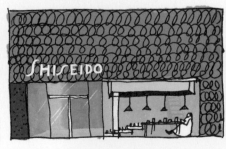

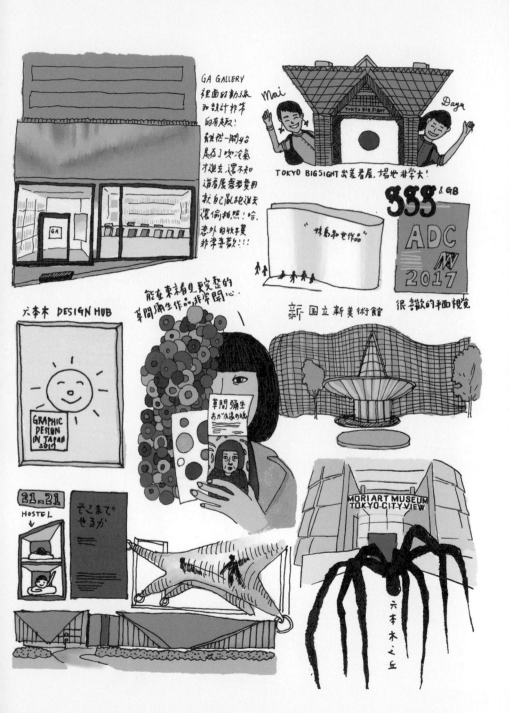

GA GALLERY
裡面的動線
和設計排本
的有趣味!

離然一開始
是為了吹冷氣
才進去,還不知
道看展要多費用
我已亂跑進去
還偷拍照!哈.

意外的收穫
非常喜歡!!!

Mai Daya

TOKYO BIGSIGHT 我去看展,場地非常大!

SSS & GB
ADC NY 2017

"妹尾和也作品"

很喜歡的平面視覺

六本木 DESIGN HUB

能在東京看見完整的
草間彌生作品,非常開心.

新 国立新美術館

GRAPHIC DESIGN IN JAPAN 2017

草間彌生
わが永遠の魂

21-21
HOSTEL
そこまでやるか

MORI ART MUSEUM
TOKYO CITY VIEW

六本木之丘

135

東京的挖寶聖地

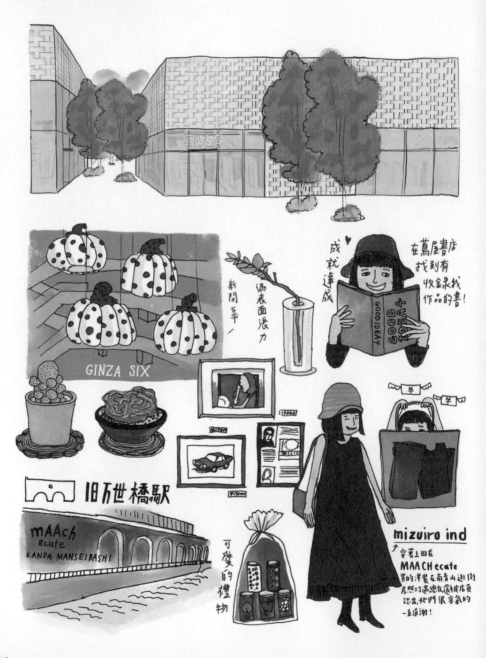

蔦屋書店
TSUTAYA

新聞面幕

裱表面張力

在蔦屋書店
找到有
收錄我
作品的書！

成就達成

GINZA SIX

GOOD IDEA+

旧万世橋駅

mAAch
ecute
KANDA MANSEIBASHI

可愛的禮物

mizuiro ind
↑
穿著上回在
MAACH ecute
買的洋裝在南青山逛街
居然巧遇總店，還在店員
認出我，她們很喜愛的
一直道謝！

東京的百貨公司及商場林立，面對琳瑯滿目的品牌和商品，常會讓我無所適從，比起百貨公司我更喜歡到書店、美術館禮品部、文創商場或是市集挖寶。

被譽為全球最美的書店之一的代官山蔦屋書店是我非常喜歡的地方，綠樹包圍著建築讓人有置身在森林看書的錯覺。店內幾乎所有的書籍都可翻閱，還能再書店內點杯咖啡坐下來好好閱讀或工作。書籍依照相關主題分類，所以可以很輕易的找到你要的書（我就找到收錄我作品的書），除了書籍、音樂和電影外，還有主題展區和設計選物商品區，蔦屋書店不僅提供一個舒服的閱讀空間也滿足所有人的期待與想像。

位在秋葉原附近的 mAAch ecute 神田萬世橋文創複合商場是由 1943 年封站後的萬世橋站活化而成，建築保留了紅磚牆、室內連綿的拱門還有舊月臺。商場內有許多引人入勝、質感精良的店家與咖啡廳，你可以行走在萬世橋的古與新之間、喝著咖啡、穿梭在一間間拱型商場愜意挑選設計商品和參觀主題策展，記得還要到舊月臺看看電車來來往往，就連不是鐵道迷的我都好喜歡。

逛市集是我出國必定會安排的行程，因為不僅能體驗當地人的日常，還能用少少的錢享受到挖寶的樂趣，而每週六日固定舉辦、擁有約六百個攤位的大井競馬場跳蚤市場是我非常推薦的地方，這裡什麼都有什麼都不奇怪，一攤一攤慢慢地挑選與觀察，就有機會在成堆的二手舊貨中找到令你怦然心動的寶物。

大井競馬場跳蚤市場

小犬社長

KYOTO

古色古香・Kyoto 京都插畫風景

京都是一個將新與舊保持在一個完美平衡的城市，你可以看到小巷弄裡簡樸的木造矮房子，也可以看到金碧輝煌的金閣寺；可以看到歷史悠久的寺廟神社，也能夠在想逛街時輕易找到新穎的百貨和精美的設計選物小店。京都對旅人來說是一本讓人無法厭倦的書本，在不同季節、不同的人生階段、以不一樣的移動方式探索京都，你將會得到截然不同的感受。

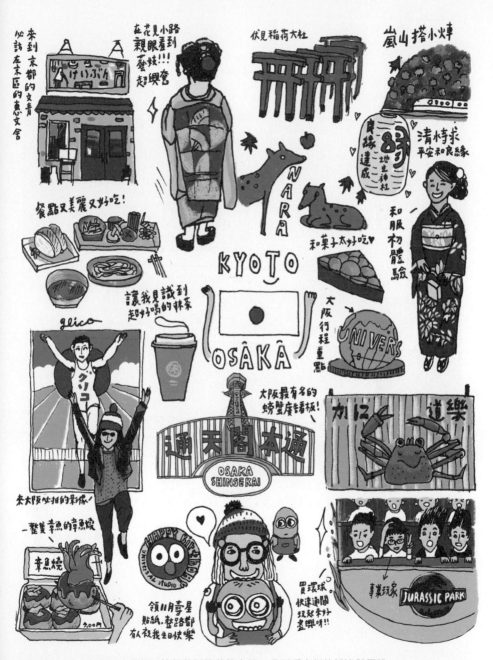

來到京都的文青必訪在京區的惠文舍

在花見小路親眼看到藝妓!!! 超興奮

伏見稲荷大社

嵐山搭小炫車

良緣達成 — 地主神社

清水求 平安和良緣

NARA

餐點又美麗又好吃!

和菓子太好吃♥

和服初體驗

KYOTO

讓我見識到超好喝的抹茶

OSAKA

大阪行程重點

UNIVERS

glico クリコ

大阪最有名的螃蟹廣告看板!

加に道樂

通天路本通

OSAKA SHINSEKAI

來大阪必拍的影像~

一整隻章魚的章魚燒

幸魚燒

二.00円

HAPPY UNIVERSAL STUDIO

領11月壽星貼紙,整路都有人祝我生日快樂

買環球快速通關玩起來好盡興呀!!

事業玩家 JURASSIC PARK

精實的九天八夜京都大阪行,比起熱鬧繁華的大阪,我更愛京都的靜謐與優雅。

京都的傳統之美

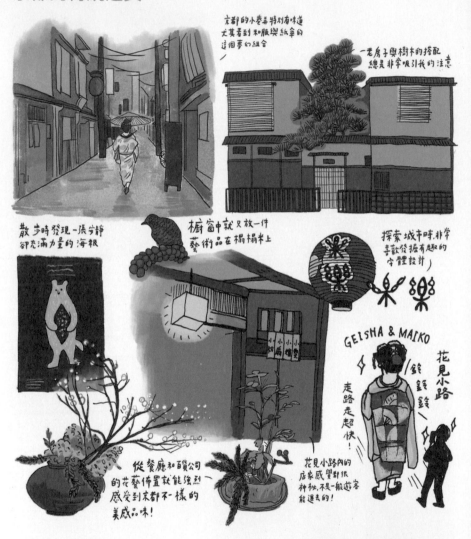

京都的小巷弄特別有味道
尤其看到和服與紙傘的
這個夢幻的組合

一老房子與樹木的搭配
總是非常吸引我的注意

散步時發現一張冷靜
卻充滿力量的海報

櫥窗中就只放一件
藝術品在榻榻米上

探索城市時,非常
喜歡發掘有趣的
字體設計

GEISHA & MAIKO

走路走超快!

花見小路

鈴鈴鈴

從餐廳和飯公司
的花藝佈置就能強烈
感受到京都不一樣的
美感品味!

花見小路內的
店家感覺對很
神秘,不是一般遊客
能進去的!

　你對京都的印象是什麼呢?我心中的京都是一個完整保留日本傳統美學、擁有深厚人文歷史底蘊的城市,即便是在最繁華熱鬧、人潮絡繹不絕的四條通,新穎的百貨公司林立,但仍能見到許多有味道的老店舖置身其中,那溫潤而內斂的氛圍大概是遊客們對京都念念不忘、一去再去、樂此不疲的原因吧。

我特別喜歡京都傳統町家建築，記得來到京都的第一晚，我與友人晚餐後便興匆匆的搭公車前往八阪神社，一路散步到祇園和花見小路，走在花見小路的石板路上，沿途看著木造町家建築獨有的細節而驚豔不已，從店家門口的燈籠字體、招牌設計，到櫥窗中精緻花道作品和建築物中的聳立松柏，每個巷弄都是一番風景、每個片刻都像是置身在電影《藝伎回憶錄》裡。

　　正當我拿起相機努力記錄眼前的一切時，看見一個身影伴著鈴聲鈴鈴鈴的閃過，定神一看居然是藝妓，當下真是又驚又喜，萬萬沒想到能如此幸運地親眼見到藝妓，但等我想跟上看個仔細時，那個搖曳的身影早已消失在巷弄裡的某處茶屋。藝妓對於我們外國旅客來說，代表的就是京都文化的一部分，是如此的華麗又神祕，若你沒能幸運地見著藝妓，或許可以來此體驗藝妓變身體驗（笑）。

　　京都的美是細膩而不彰顯，就連伴手禮也能看得出來，不管是和果子、茶、調味料、巧克力，或是布包、手帕、御守、吸油面紙等等，商品本身和包裝都能讓人感受到京都特有的風格。

秋日嵐山見楓紅

　　秋天是一年當中我最喜歡的季節，不僅天氣宜人又是收穫的季節，比起春天的百花齊放、色彩斑斕，我更喜歡秋天和諧的色彩。幾年前收到朋友從京都寄來的楓紅明信片，整片山頭滿是紅通通的楓樹，景色美不勝收，而讓我起心動念要在秋天時節拜訪京都。

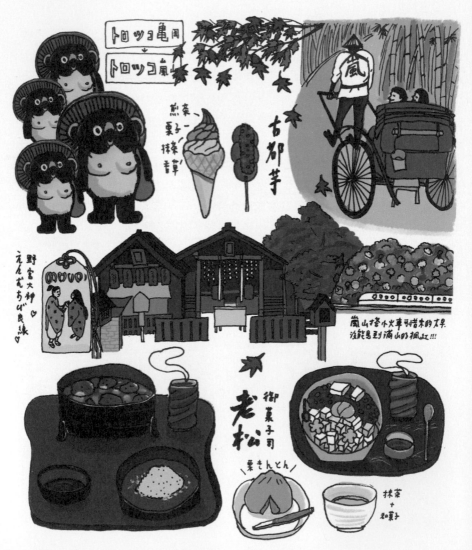

トロッコ亀岡
↓
トロッコ嵐

菓子
栗草抹茶

古都芋

野宮大神
えんむすび良縁

嵐山搭小火車到嵐山的美景，沒能看到滿山的楓紅!!!

御菓子司
老松

栗きんとん

抹茶
+
和菓子

142

京都最著名的賞楓勝地，除了市區的清水寺及金閣寺外，還有位在京都近郊的嵐山。初抵嵐山時還僅是楓葉季初期，但楓樹已經由綠轉黃、或橘、或紅，景緻優美又有變化。除了賞楓外，竹林道也是來訪遊客不容錯過的地方，竹林分佈的十分茂密又高大，抬頭望去幾乎快看不到天際，有種走在臥虎藏龍的拍片場景的感覺，而在這片靜謐的竹林中，有一座人潮絡繹不絕的神社－野宮神社，不少人為了締結良緣和求學業順利而來，因此不免俗的我也跟風買了良緣御守（笑）。

　來到嵐山地區的重頭戲就是要搭乘嵐山嵯峨野的觀光小火車欣賞楓紅，沿途景色風光明媚，不僅能看到層層的山巒點綴著楓紅，還能看到桂川及保津峽的美景，這也是為什麼嵐山嵯峨野觀光小火車的票總是一位難求，若有計劃在楓葉季前往嵐山搭小火車的旅人，出發前別忘了先留意票務訊息。

　漫步在嵐山，感受秋日怡人的太陽與微風，有些人走累會搭乘這裡特有的人力車，從不一樣的角度看嵐山，而我則是選擇到天龍寺附近的和菓子老舖「老松」休息充電，與朋友分食本蕨餅、餡蜜和濃濃秋天氣息的栗子和菓子，甜甜的菓子搭配抹茶真是絕配，充飽電就能再繼續感受秋日楓紅的魔力。

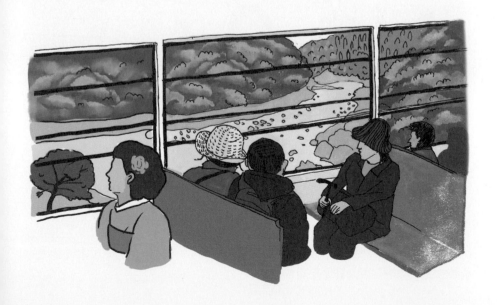

和服初體驗之當日本女人真難

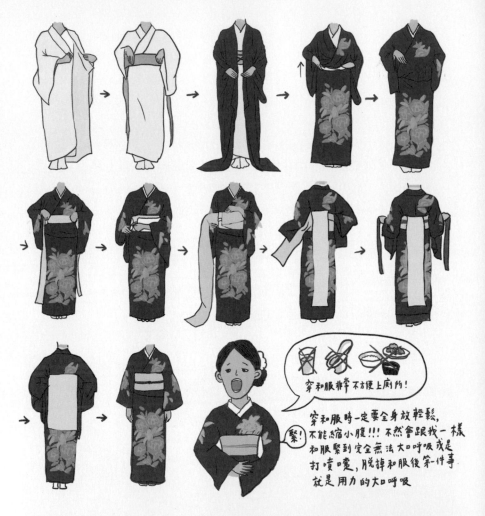

穿和服非常不方便上廁所！

穿和服時一定要全身放輕鬆，
不能縮小腹！！！不然會跟我一樣
和服緊到完全無法大口呼吸或是
打噴嚏，脫掉和服後第一件事
就是用力的大口呼吸

緊！

　我對和服的憧憬來自於日本女性的優雅姿態，這趟京都行的重頭戲就是要體驗
如何變得有氣質又婉約（笑）。行前先預約網路上一片好評的 TeKuTeKu（てく
てく）和服體驗，因為這間的布料質感較好，大部分和服都是以純蠶絲 / 正絹製
作而成，款式、花色非常多樣化，甚至還能加價挑選專門給參加成年禮或婚禮的
華麗和服－振袖，所以完全不用怕挑不到適合的和服。

在約定的時間抵達 TeKuTeKu，為了有更充裕的時間穿著和服到處逛，首先就是要快狠準的找到我的菜！而材質觸感是我挑選的首要條件，因此先把所有和服摸一輪後，才根據和服和腰帶的顏色、花色做最後挑選，拿著挑選完的戰利品上樓請師傅幫我們一層一層的穿上，光是著裝的時間就將近一個小時，接著就是從髮型菜單中挑選一款造型，配上頭飾和手拿小包、穿上襪子和木屐，就這樣一步步變身成氣質婉約的偽日本女人。

整個下午我跟朋友就在清水寺周邊漫步，順便充當遊客們的拍照看板，而這一路上我才漸漸感受到當日本女人的辛苦。肋骨到腰部間上疊了六、七層的布料跟綁帶，讓我即便走在平緩的路上卻快喘不過氣，要大口呼氣、打噴嚏或大笑都有難度，更不用說大口喝水、吃東西，這也難怪日本女人看起來如此優雅（誤）。努力與和服共處 8 小時後，趕緊回到 TeKuTeKu 卸下一身約束，我像陀螺一般從五、六層的腰帶中解脫，如釋重負的我們直接癱軟在榻榻米上努力大口呼吸，當下唯一的感想就是「當古代的日本女人好辛苦」「和服這輩子就穿這一次就好」。

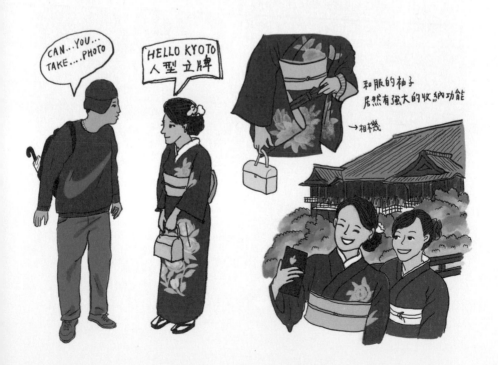

京都美食散策

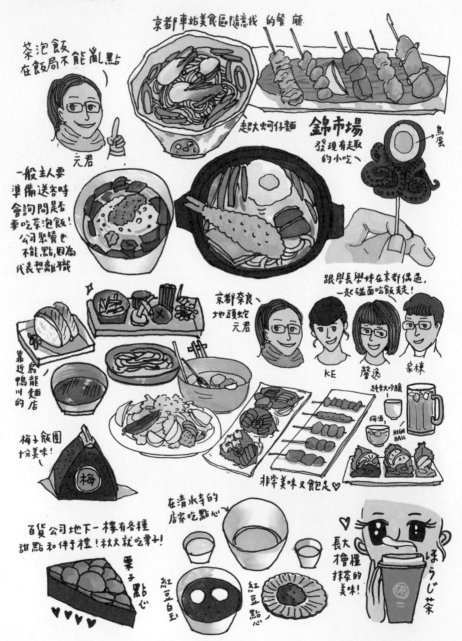

京都車站美食區隨意找的餐廳.

茶泡飯
在飯局不能亂點

元君

一般主人要
準備送客時
會詢問是否
要吃茶泡飯!
公司聚餐也
不能點,因為
代表想離職

起狄蚵仔麵

錦市場
發現有起取
的小吃~

鳥蛋

跟學長學姊在京都偶遇,
一起碰面吃飯去!

KE 馨逸 家棟

京都奈良、
地頭蛇
元君

靠近
鳥龍
麵店
的

梅子飯圍
十分美味!

梅

純米大吟釀

梅酒

HIGH
BALL

非常美味又飽足 ♡

百貨公司地下一樓有各種
甜點和伴手禮!秋天就吃栗子!

栗子
點心

在清水寺的
店家吃點心

紅豆白玉

紅豆
點心

長大櫃權
抹茶的
美味!

ほうじ茶

住在奈良的大學友人得知我將拜訪京都，特地安排一天來到京都與我們碰面，熱情地領著我們到處走走逛逛，介紹京都有特色的區域、商店和餐廳。而靠近鴨川的「おめん四条先斗町店」是友人為我們安排用午膳的地方，烏龍麵口感Q彈，套餐裡的配菜都好吃極了。有機會想要夏天來參加「鴨川納涼床」季，可以坐到戶外高臺，一邊享受美食一邊體驗京都夏夜的鴨川風情。

逛完白川、六角堂之後，我們一行人來到「京apollo六角」居酒屋用晚餐，這間居酒屋氣氛非常好，手寫菜單上有著琳瑯滿目的菜色，我們請看得懂菜單的友人隨性地挑選，不管是冷盤、生魚片、串燒，或是沙拉、關東煮都超級美味。當同行友人想加點茶泡飯時，旅日友人笑著分享茶泡飯在日本文化裡的特殊意涵，當主人家想送客人離開或是員工想離職時，就會說「要來碗茶泡飯嗎？」

說到甜品，「鍵善良房」的葛切大概是推薦排行榜的前幾名，不甜膩的黑糖搭配透明有嚼勁的葛切，三兩下就掃盤了呀。抹茶甜品也是來京都必定會嘗試的，「辻利」的抹茶聖代非常熱門，但冷冷的天我還是識相的點了熱抹茶拿鐵，濃厚抹茶搭配滑順奶泡，讓人不禁愛上這大人味。北山的「茶の菓」是熱門的抹茶夾心餅乾，帶著些微苦味的抹茶脆皮配上白巧克力夾心，會讓人忍不住一片接著一片，而他們家的「抹茶巧克力磚」也是深得我心，不僅包裝富有巧思，抹茶巧克力甜而不膩超美味。朋友特地帶我們去京都高島屋去買秋天才有的栗子點心，上層的栗子又大又香，下層的紅豆餡口感意外的扎實，非常值得購入。

amsterdam

水上風光 · Amsterdam 阿姆斯特丹插畫風景

阿姆斯特丹是著名的自由之都，許多歐洲人利用週末飛到阿姆斯特丹只為了好好「放鬆」一下。這座城市雖然不大，但對我來說卻充滿吸引力，欣賞荷蘭人的親切與隨和，喜歡那排排站窄窄高高建築的色彩搭配與造型，熱愛這座城市腳踏車比汽車多的閒適自在，驚艷他們城市行銷的創意與美感，讚嘆風車村絕美的景色，阿姆斯特丹雖小卻五臟俱全。

與紅燈區為鄰

阿姆斯特丹是個具有獨特吸引力的旅遊城市之一，而其中合法的大麻及性產業是兩大特色，吸引來自全球的旅客，趨之若鶩想來 COFFESHOP 和紅燈區一探究竟。德瓦倫（De Wallen）是阿姆斯特丹最大、最知名的紅燈區，當夜晚降臨，紅燈區的窗燈亮起，旅客和恩客紛紛湧入，而櫥窗內的女郎們像商品一般的站立在窗前，環肥燕瘦任君挑選，有的搔首弄姿，有的則是神態自若地做自己，每個小櫥窗裡都有一張床，若與客戶談好價錢就直接拉上窗簾工作，只是來往的人潮似乎多半像我們一樣在紅燈區 window shopping（笑）。晚上回到旅館時，發現我們住的青年旅館旁邊亮起紅燈，經過「櫥窗」才後知後覺的發現我們就住在紅燈區，阿姆斯特丹果然白天、晚上兩樣情呀！

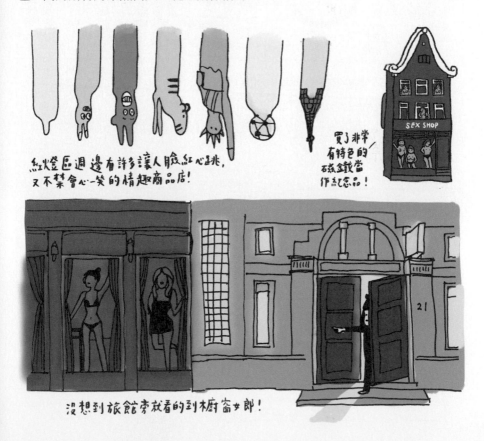

紅燈區週邊有許多讓人臉紅心跳，又不禁會心一笑的情趣商品店！

買了非常有特色的磁鐵當作紀念品！

沒想到旅館旁就看的到櫥窗女郎！

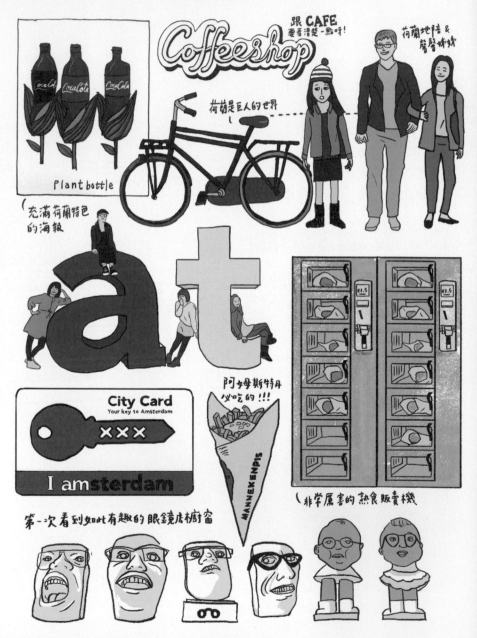

Coffeeshop 跟 CAFE 要看清楚一點哞!

荷蘭地陪 & 聲聲姊姊

荷蘭是巨人的世界

Plant bottle

充滿荷蘭特色的海報

at

City Card
Your key to Amsterdam
××××
I amsterdam

阿姆斯特丹必吃的!!!

MANNEKENPIS

€1.5

€1.5

非常厲害的熱食販賣機

第一次看到如此有趣的眼鏡店櫥窗

來到阿姆斯特丹的旅客們必定會來到 I amsterdam 公共藝術前拍照留念，這是 2000 年由荷蘭 KesselsKramer 設計的城市識別系統，而這也成為阿姆斯特丹的精神象徵，在城市文宣品、交通卡、或是大大小小的活動上，都能見到這句強而有力的城市精神標語。

　　跟世界一級國際化都市如倫敦、巴黎、紐約相比，雖然阿姆斯特丹城市腹地小、人口少，但他們卻致力於深耕本土文化特色，從大規模的發展創意產業重劃區、設計中心、荷蘭經典產品設計的 droog design、兼顧質量的美術館，到櫥窗擺飾、街頭海報，甚至是郵票等，都能感受到阿姆斯特丹的文化創意是深植於生活中。

　　腳踏車也是我對阿姆斯特丹特別有印象的特色，除了因為他們的腳踏車跟荷蘭人一樣都很高大外（我只能騎小孩的腳踏車），單車數量還比汽車多，大概因為阿姆斯特丹的城市地貌本來就不利於開車，因此他們規劃完整的自行車道、公共單車停車場，並維護道路的平整且寬敞，讓市民騎起來舒服又不需擔心危險，完美將環保單車文化融入市民生活。

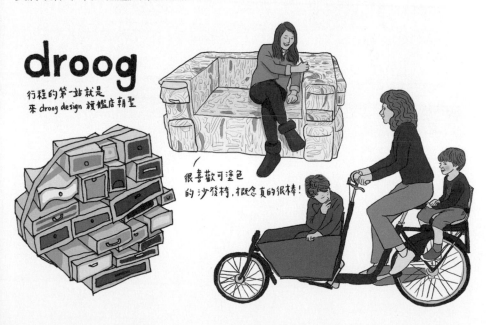

droog
行程的第一站就是
來 droog design 旗艦店朝聖

很喜歡可塗色
的沙發椅，概念真的很棒！

荷蘭窄房做客去

頂部會有倒鉤
可以搬運大型傢俱!

阿姆斯特丹窄房是
因為房屋稅是用門面寬度算

山牆樣式非常多樣化!

門通常都
窄窄小小的!
但很多門上
裝飾非常美!

窗戶大大的,
採光極佳!
大型物件就是
從窗進去

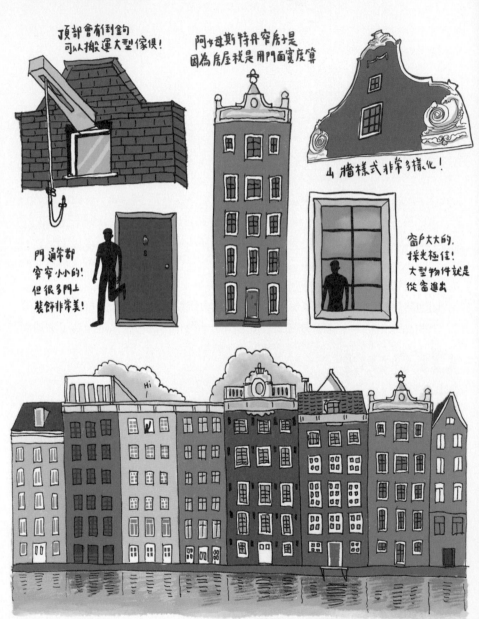

運河與一字排開窄房子是阿姆斯特丹最經典的畫面，大大小小的運河貫穿全市，沿著運河而生的建築物一個挨著一個，雖然密集卻依舊賞心悅目。很幸運的這次因為有阿姆斯特丹地陪，我們才得以進到荷蘭窄房作客，並了解這些可愛建築物建造的原因與特色。

「就像荷蘭人瘦瘦高高的」是我對阿姆斯特丹房子外型的形容。荷蘭地陪告訴我們，因為早期房屋稅是以房子面寬而定，因此他們將房子越蓋越窄，甚至還有兩公尺寬的，但為了彌補空間的需求，會把房子蓋得很深，讓人走進室內卻不覺得狹小壓迫。

由於房子太窄也衍伸出有趣的建築元素，像是出入的大門很小，但窗戶卻是又多又大，彷彿牆面上的每寸空間都用來當作窗戶，有一部分是因為房屋較深，需要更多的陽光引進室內，另一部分是因為荷蘭與水爭地，土壤不利地基支撐，有的房子甚至因此蓋得左歪右斜，因此用玻璃代替磚瓦，能減輕牆面的重量。

荷蘭地陪要我們多觀察每棟房子頂部，這些典雅精緻的山牆裝飾可是用來代表這一家的品味和財力。若眼力夠好，頂部山牆上會有倒鉤，原來這是為了彌補面寬太窄不利搬運的問題，居民可以將大型物件用吊的從窗戶送進室內。

荷蘭印象懶人包，來風車村就對了

　　提到荷蘭就不能不想到風車、起司、鬱金香和厚重的木鞋，而位在阿姆斯特丹近郊的桑斯安斯風車村（Zaanse Schans）就完整濃縮以上荷蘭印象，又因為交通方便，是來到阿姆斯特丹旅客必訪的景點。

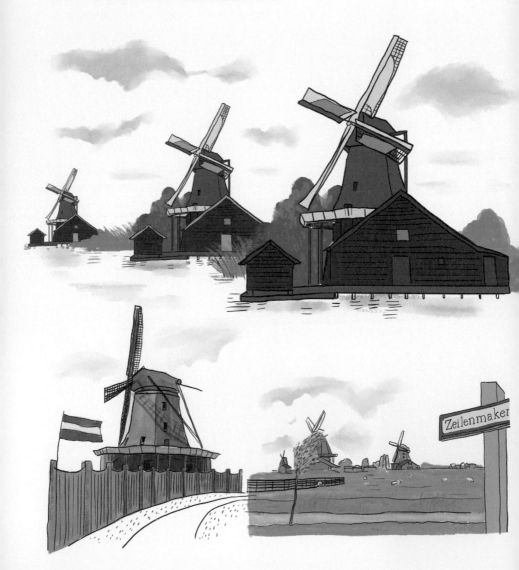

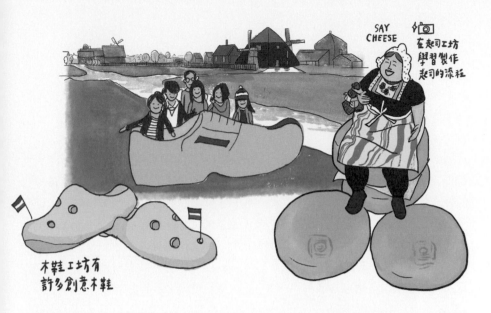

SAY CHEESE

在起司工坊
學習製作
起司的流程

木鞋工坊有
許多創意木鞋

　來到阿姆斯特丹的第二天，與荷蘭地陪相約下午一同前往風車村走走。從阿姆斯特丹中央車站出發，搭車到 Koog-Zaandijk 站，接著跟著指標走便能很輕易的進到風車村。步行的途中還巧遇往風車村的橋打開來讓大船通行，也因為這樣意外發現橋上視野極佳，能夠將風車村的絕美景色盡收眼底。

　一進到風車村，迎面而來的是一座大風車還有規劃完整的小鎮風情，步道的兩旁能看到小橋、流水、綠樹和木屋，再順著道路前進，會看到越來越多的風車。桑斯安斯風車村又被稱為風車博物館，他們將 35 座保存完好的荷蘭古式風車和房屋移到這個區域，供民眾參觀並認識傳統荷蘭風車的運作，而我也才知道原來每座風車的功能可能不盡相同，有榨油用、鋸木頭、染料磨坊、磨麵粉等。

　風車村裡面較為商業化的區域，裡頭除了各種紀念品店、餐廳、手工蕾絲專賣店，還有起司工坊、木鞋工坊，有時間能夠繞進去看看起司製作過程，試穿滿屋子琳瑯滿目的木鞋，是蠻新鮮的體驗。利用一個下午的時間看看風車、愜意的在湖畔散步，光是遠眺這片遼闊景色，望著成群風車和矮房沿著湖畔而立的畫面，就讓人心曠神怡。

荷蘭藝術大師與美術館

荷蘭藝術家除了世界最著名的梵谷（Van Gogh）之外，還有林布蘭（Rembrandt）、維梅爾（Vermeer）、亞維肯（Avercamp）、蒙德里安（Mondrian）、艾薛爾（Escher）等人，這大概也是為什麼荷蘭博物館的作品質與量都非常的好，可惜因為短暫拜訪時間有限，只參觀了三間美術館。

阿姆斯特丹國家博物館（Rijskmuseum）是荷蘭最大的博物館，也是世界十大博物館之一，以收藏荷蘭「黃金時代」的作品著稱，展品除了來自全荷蘭最優秀的藝術作品外，也有來自其他國家。拜訪博物館時正值重新整修和翻新的期間（2003-2013 年），雖然仍有對外開放，但是整體參觀動線多多少少被影響到，不過當我近距離看到林布蘭繪製的《夜巡》（Night Watch）和維梅爾《倒牛奶的女孩》（The Milkmaid）《讀信少女》（Love Letter）時，完全沈浸在畫面的光線細節，很慶幸自己還是來了。

梵谷博物館（Van Gogh Museum）是我本次行程最期待的，過去拜訪各個城市的美術館都會特別留意梵谷的作品，不管是巴黎奧塞美術館、倫敦國家藝廊或是紐約大都會美術館和 MoMA 都能看到梵谷用盡生命揮灑出來的作品，而我總是站在他作品前看到出神，而這次終於有機會來到梵谷美術館，一次看個夠！當那些如數家珍的作品《向日葵》（Sunflowers）《在亞爾的臥室》（Bedroom in Arles）《麥田群鴉》（Wheatfield with Crows）就在我面前時，真的會心花怒放呀！

阿姆斯特丹市立美術館（Stedelijk Museum Amsterdam）是荷蘭最重要的當代美術館，也是此行最令我驚豔的一間，不僅當代藝術作品收藏豐富，還有引人入勝的荷蘭風格派（De stijl）作品及實驗性藝術策展。巧的是，之前特地到倫敦 Design Museum 看荷蘭平面設計大師 Wim Crouwel 的展覽，也回到阿姆斯特丹市立美術館展出，讓我有機會再度徜徉在他精煉的海報及字體設計中，並獲得許多設計觀念上的啟發。

隨身筆記本記錄看展特別喜歡的作品

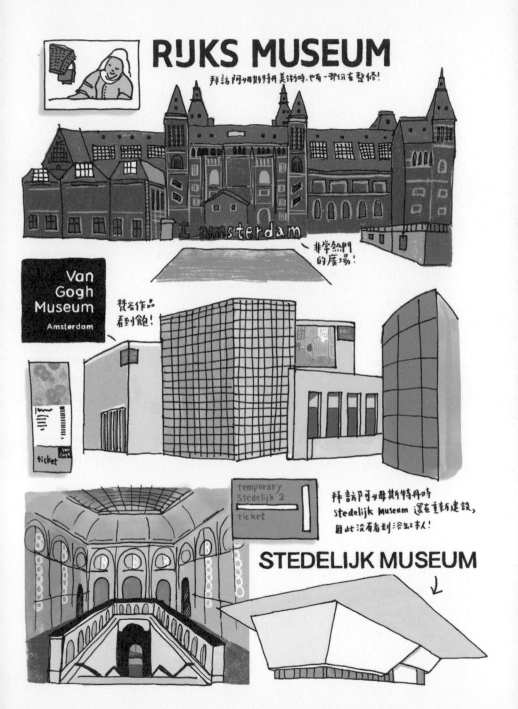

RIJKS MUSEUM

拜訪阿姆斯特丹美術時,也有一部份在整修!

I amsterdam

非常熱門的廣場!

Van Gogh Museum

Amsterdam

梵谷作品看到飽!

ticket

temporary Stedelijk 2 ticket

拜訪阿姆斯特丹時 Stedelijk Museum 還在重新建設,因此沒看到冷缸本人!

STEDELIJK MUSEUM

↓

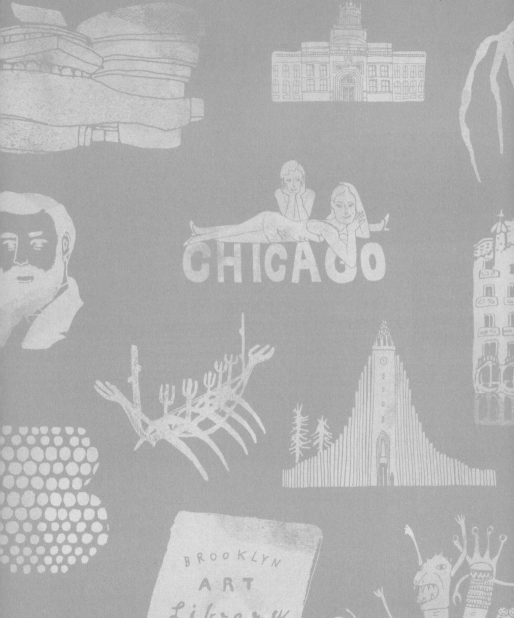

技巧與插畫示範教學

老奶奶
Granny

 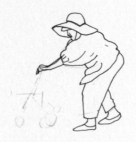 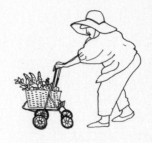

先以鉛筆淺淺地畫出老奶奶側身的姿態與大概抓出推車的位置。

接著用黑筆勾勒老奶奶的樣子，留意彎腰時衣服的折痕。

再刻畫推車及菜籃內的東西，基本造型完成就可將鉛筆線條擦掉。

小男孩
Boy

 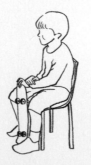 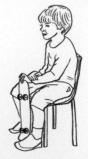

稚氣的男孩可以把臉部畫得比較圓潤，鼻子比較小巧。

小男孩還沒開始抽高，頭與身體的比例大約四頭身，要留心坐下微微駝背的姿態。

順著圓圓的頭型畫幾道微彎線條來表現細細柔柔的頭髮。

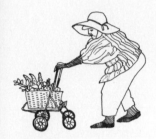 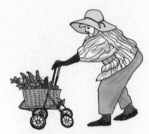 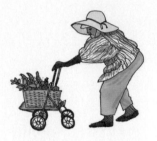

增加人物身上的細節會讓畫面更豐富，例如老奶奶身上的直條花樣衣服皺褶的樣子。

上色時，將物件先塗上淡淡一層最基本的顏色，淺色衣物就以皺褶來增加變化。

最後增加人物身上物件的色彩與肌理線條。

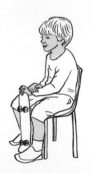 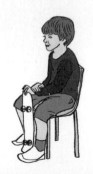 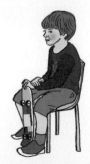

先從小朋友白裡透紅的肌膚開始上色。

畫上荷蘭小男生代表性的紅髮還有休閒服裝。

加上滑板及衣物上的圖案細節，並用淡淡的粉紅色上在臉頰，表現小男孩玩耍後的樣子。

男人
Man

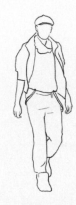

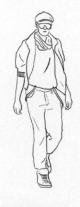

先從男性比較方、有稜有角的臉型開始刻畫。

衣服材質和姿態動作會影響線條表現，像是走路時，膝蓋後方會有較多的布料摺痕。

用簡單的短線條加強衣物布料的立體感與層次。

女人
Woman

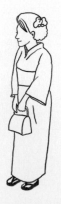

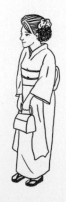

女性的臉部線條會比較柔和，鼻子會較為小巧。繪製穿和服的女性，後頸與衣服間的線條要特別留意。

先用簡單的輪廓畫出雙手拎著手拿包，身體姿態微彎來展現穿日本和服女性的婉約。

順著綁頭髮而形成的髮流繪製髮絲，直髮與捲髮的筆觸線條會有所不同。強調衣服的垂墜感與布料的波動感。

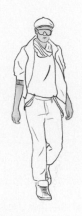 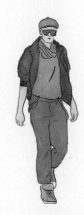 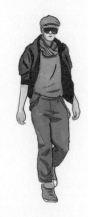

從肌膚的部分先上一層中低彩度的膚色。

衣物色彩搭配可參照寫生對象，或是依照自己的喜好做顏色上的調整。

加強衣物及五官的陰影來強化人物的立體感。

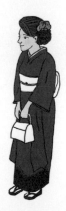 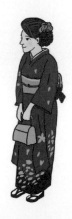 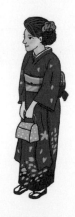

將人物大致的上一層基本的底色，和服下方以渲染的方式讓紅與黑結合的更順。

為配件部分上基本的色彩，並刻畫整套造型的特色外衣。

加強衣服皺摺處的陰影效果，強化人物的立體感。

哈爾格林姆教堂
Hallgrímskirkja

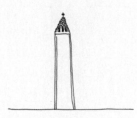 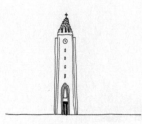 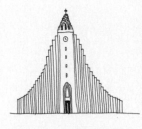

畫一條地平線和建築正中間的
部分,先勾勒外型再加上細節。

將內部細節勾勒完成後,開始
繪製兩旁延伸的壁面。

要留意兩邊繪製的造型要對稱
跟平均。

米拉之家
Casa Millà

 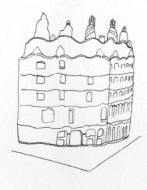 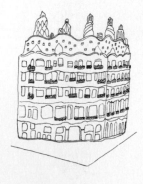

畫複雜的建築插畫首要條件就
是簡化建築細節。先由主要外
型與樓層做大方向的定位。

慢慢增加大塊的窗戶與大門,
為了強化建築的空間感,可以
畫上地平線或是街區方塊。

繪製更多窗戶跟窗欄來凸顯米
拉之家的繁複細緻。

可以加上樹木、步道和人物作
為點綴。

將背景的天空與地面上色,能
夠凸顯建築的白。

觀察建築物上的光線與影子的
變化,加上陰影細節。

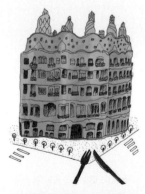

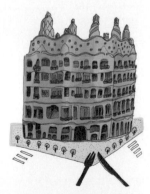

在部分窗戶的地方可以強調陰
影,強化建築的立體感。可以
用「點」的方式增加建築及地
面的紋理質感。

由建築主體顏色做大方向的平
塗,再依照建築的蜿蜒角度強
化陰暗面。

用較深的顏色強調窗戶的深度
及屋頂立體雕塑暗面,最後為
地面和植物加上淡淡的色彩。

唱片櫥窗
WAX WELL RECORDS

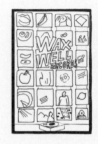

繪製有特殊文字的櫥窗，可以
先把複雜的字體設計畫出來。

再以字體為中心慢慢畫出 4x6
唱片背景。

玻璃櫥窗最後才畫，不僅可以
避免畫出格子，也可以用來整
理畫面畫歪的線條。

惠文社招牌
Sign borad

繪製有可愛插圖的招牌時，先
將招牌主題文字畫出來。

接著以主題文字為中心畫上周
邊的插圖。

招牌範圍最後才畫，以確保所
有內容都能在框架內。

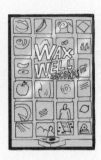

先上一層淡淡的淺灰色，局部用乾淨的水彩筆沾水擦出玻璃窗的反光。

先塗上深色背景以襯托前方唱片，再為前景唱片機塗上顏色及陰影。

接著就是繪製唱片圖案，並加強整體的陰影和立體感。

 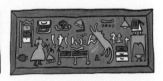

這個階段可以選擇先上背景色或是物件色彩。

背景色上色完後，大致上就完成招牌的基本繪製。

因為是木頭招牌，可以試著用稍為深一階的背景色及褐色來表現老招牌的斑駁感。

極光
Northen light

若想以線條呈現極光，想像是一條空中的彩帶，用直短線順著形狀繪製，在彎曲處做一點線條交錯，再描繪幾位等待拍攝的人。

上色時可以從空中的基本色調開始上。

接著以半透明的淺黃綠色畫出極光的外型。

京都巷弄
kyoto allley

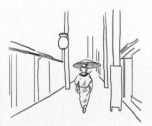

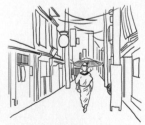

繪製內容有人有景時，我會偏好先繪製人物，再加上後面的背景。訂下畫面的消失點，畫出兩旁的道路範圍。

畫出垂直道路的線來表現一棟棟的建築物，透過線條的疏密來表現店家的店面的寬度，要注意距離越遠，距離間隔會變小。

再將每間店的細節慢慢刻畫出來，可能是路旁的立牌、竹簾或是燈籠等等。

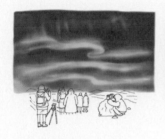

慢慢加強極光亮部和空中的微微透出的綠光。

接著可以強化空中的色彩,並以天空的色彩調一點咖啡色來繪製背景處的遠山。

為前景人物及地面上色。

在背景建築物上先塗上一層淡淡的主色調。

再針對房子的暗面和地面作刻畫。

最後加上人物和店家細節部分的色彩。

京都紀念品
Kyoto Souvenir

在京都街頭看到有趣的京都字體設計，非常適合畫下來做紀念。

仔細觀察文字組成的元素造型和元素間的距離。

茶の菓
Cookie

要繪製食物包裝時，會先由整體外型開始繪製。

勾勒包裝上小標籤或比較明顯的圖案。

戲院
Theater

THEATER

THEATER

當要記錄旅程中有趣的字體，我會先以鉛筆將字體骨架先訂位好，抓好每個文字間的距離。

先從字體的外型做刻畫，邊畫邊調整正確的字距。

英文字的部份可以直接寫上外框字，或是先用鉛筆打稿後再描繪上去。

招牌的外框最後再補上，這樣比較能夠正確拿捏比例，也比較不會寫出格子。

簡單的塗上一層石綠顏色就大功告成。

繪製包裝文字時，可以先用鉛筆以格線的方式將文字定位。

先塗上一層淡淡的基礎顏色，然後加強紙袋側邊陰影效果。

把鉛筆線稿擦到只剩下一點痕跡後，就能小心地替字體部分上色。

若字體本身是招牌有有特殊的材質或裝飾造型，可以在擦掉鉛筆線條後再補上。

先塗上一層最基本的顏色。

接著用較深一點的顏色強化細部陰影。

甜點 Dessert

先勾勒出甜點、餐盤及飲料的
外型。

接著刻畫甜點表面的起伏線條、奶
油餡的層次及和飲品的細節，讓畫
面看起來層次更豐富。

飲茶 Dim Sum

先簡單畫下干貝燒賣外型和抓出放在
蒸籠內的比例關係。接著畫出燒賣表
皮皺摺細節、頂部魚卵及蒸籠的厚度。

順著弧度畫下蒸籠的紋理變
化，短短的線條排列可以展現
物件的立體感。

背包 Backpack

先畫出真皮後背包最基本的外型

接著將包包上面裝飾性的線
條、花紋與材質再加以描繪，
可以再接合處畫出縫線，能夠
強化包包整體的細緻度。

甜點表面有撒上糖霜，所以在上甜點色彩時，可以小部分的留白來代表糖粉。

用稍微深一階的顏色刻畫甜點內部的厚度，並淡淡的上一層深咖啡色來表現巧克力飲品。

加入陰影能夠表現物件的立體感與層次。

由燒賣頂部的白色干貝和淺黃色外皮開始上色。

蒸籠的層次細節較多，可以多觀察弧狀容器的陰影變化。

畫出燒賣皮的陰影與反光亮點，讓燒賣看起來油亮好吃。可以用乾筆觸擦出蒸籠粗糙紋理與陰影。

由包包硬皮革的部分開始上一層淺淺的咖啡色。

再描繪藍色麂皮與民族風格的布料細節。

一層一層加深背包暗面及陰影的部分強化整體的立體感。

結語

「WORK HARD, EAT WELL, TRAVEL OFTEN」是期許自己的人生箴言。

許多人喜歡透過旅行讓身心靈放鬆，而對我來說，旅行是生活中不可或缺的調劑，不僅止於美食和景點，而是讓自己暫時跳脫熟悉的環境重新啟動，去思考、去創造、去改變，那是一段非常珍貴自我探索的時光。不僅如此，我也很享受旅途過程裡的出其不意，你永遠不知道你會遇上哪些人、發生哪些事，可能是在南法機場遇到法國海關看完護照後說的「I Love Taiwan」，可能是在柏林遇上送我們往返市區機場車票的德國帥哥，可能是在英國湖區因為青年旅館超賣而必須跟朋友擠在同一張單人床上，每趟旅程因為這些驚喜而增添不少亮點。

能夠把握當下，盡情的享受旅行與探索未知的自己，要感謝我的父母給我很多的空間與彈性去闖、去冒險，夢想與家人對我來說是同樣的重要，因此當自己賣力地振翅的往外飛翔，離鄉背井在外闖蕩、求學、工作或體驗人生打工度假時，知道遠方的家鄉有人在等，會感覺安心卻也愧疚。這般矛盾的心情曾經讓我淚灑蘇門答臘（見見曼特寧咖啡探索家影片），在追求夢想與陪伴家人兩者間掙扎著，但後來我明白，不管做什麼決定爸媽一定會無條件的支持並以我為榮，我只需盡情地去享受人生旅程，去擁抱各種可能性。

旅行吧！一筆一筆的為自己的人生增添豐厚的羽翼，將這些歷練與經驗變成養分，在每次的出走中成長茁壯，生命的厚度在行走間、在行囊裡、在無所畏懼中。

「請相信，那些偷偷溜走的時光，催老了我們的容顏，卻豐盈了我們的人生。請相信，青春的可貴並不是因為那些年輕時光，而是那顆盈滿了勇敢和熱情的心，不怕受傷，不怕付出，不怕去愛，不怕去夢想。請相信，青春的逝去並不可怕，可怕的是失去了勇敢地熱愛生活的心。」—桐華《那些回不去的年少時光》

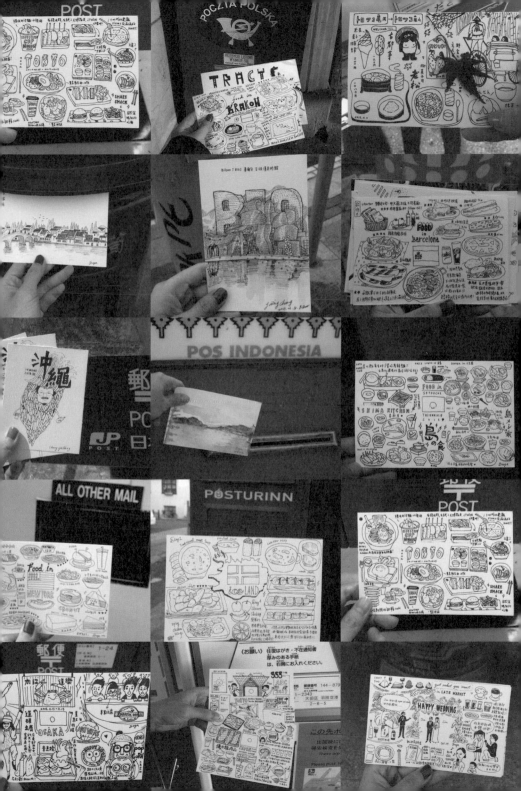

一起來 樂 021

Daya 一筆一筆旅行插畫
跟著 Daya 一起探索世界，畫出風格獨具的動人插畫

作　　者	張大雅
責任編輯	蔡欣育
封面設計	Daya Chang
內頁排版	Daya Chang
企畫選書	蔡欣育
總 編 輯	陳旭華
電　　郵	steve@bookrep.com.tw

出　　版	一起來出版
發　　行	遠足文化事業股份有限公司
	23141 新北市新店區民權路 108-2 號 9 樓
	電話 02-22181417
	傳真 02-86671851
	郵撥帳號 19504465
	戶名 遠足文化事業股份有限公司
法律顧問	華洋法律事務所　蘇文生律師

| 初版一刷 | 2018 年 4 月 |
| 定　　價 | 390 元 |

國家圖書館出版品預行編目 (CIP) 資料

Daya 一筆一筆旅行插畫：跟著 Daya 一起探索世界，
畫出風格獨具的動人插畫 / 張大雅著 . -- 初版 . --
新北市：一起來出版：遠足文化發行 , 2018.04
　面；　公分 . --（一起來樂；21）
ISBN 978-986-95596-5-2（平裝）

1. 插畫 2. 繪畫技法

947.45　　　　　　　　　　　　　　107001715